心臟科專科醫生 **黃品立** 著

# 心動故事 (三)

拆解心臟血管相關疾病、　　　　　運動與飲食健康的必懂知識

# Foreword

Dr Bernard Wong is a renowned cardiologist with over 20 years of practice experience. He is a self-made man in every sense of the word.

The present 4th volume (《心動系列 04——心動故事（三）》) is meant for the public but many healthcare professionals will find it a very useful reference.

The reader will find a succinct account of the common cardiological conditions and also a chapter on diabetes, which is intricately related to heart disease. The accurate Chinese translations of technical terms and especially updated drugs contained in the book are of special value to medical practitioners, who have to explain these complex terms to their patients.

Dr Wong's guide on diet, exercise and health are practical and scientific. He motivates us to remain active and healthy even unto old age. This in turn lessens the burden on healthcare resources and especially hospitalization.

In conclusion, Dr Bernard Wong is a dedicated healthcare crusader with a great heart for his patients, his profession and for public health.

All who read this book will find it a pocket gem.

Dr David Fang

# 序一 中譯版

黃品立醫生憑藉自己的努力，在心臟專科領域上累積超過二十年臨床實戰經驗，成就享譽業界。

今次已是黃醫生的第四度提筆著書，這本作品不只是為廣大市民而著，對眾多醫護同業而言，也是一本難得的參考讀物。

廣大讀者在翻閱這本著作時，除了能找到常見心臟病的簡要說明外，與心臟病關連密切的糖尿病也有包羅其中。此外，書中對醫學名詞的精準中文繙譯，以及最新的藥物資訊，對一眾須向病人解說相關艱澀專業詞彙的醫藥從業員來說，更是彌足珍貴。

而黃醫生在書中談及有關飲食、運動及健康的建議，都是實際可行和有科學依據。他激勵我們不論老幼，也要時刻保持活力和健康，同時間也可減輕醫療資源，尤其是住院治療的負擔。

總的而言，黃品立醫生是一位敬業的捍衛醫療健康的鬥士，對他的病人、他的職業和公共衛生也懷著一顆熱忱的心。

所有閱畢這書的人，都會發現它就如一顆閃爍智慧之光的寶石。

**方津生醫生**

# Preface

The shrieking sound of an ambulance broke the hustle and bustle of office white collars rushing for lunch in busy Queen's Road Centre, to attend to a middle age man who suddenly collapsed. He was taken without hesitation to Queen Mary Hospital and was diagnosed as having "heart problem". Fortunately at the nick of time he was given the state of the art treatment and he recovered.

Yes, "heart disease" is on the rising trend and is the number one cause of death in developed countries. More and more young age groups are developing the problem.

What then is this "dangerous" heart disease? What are the causes? Can it be prevented? What are the possible treatment during early and late stages?

It is a well known fact that increase in blood lipids, poorly controlled diabetes, and hypertension are the main and usual culprits. But could all these be avoided?

This book written by a well known cardiologist attempts to inform us of all the scientific basis of heart diseases to keep us out of harms way.

The author uses simple and understandable language, without the usual medical jargon, to illustrate what heart diseases are all about; some of the myth behind the wrong interpretation of the conditions; the basic causes of common heart diseases and how they could be prevented and treated.

It's a compendium for all, not only as a general knowledge for the public but also for doctors to help them to succinctly guide their patients to enjoy good health.

Dr Leong Che Hung, GBM, GBS, OBE, JP

# 序二 中譯版

　　救護車響起一串刺耳欲聾的尖銳呼警號聲，蓋過了正在皇后大道中心趕著吃午飯的白領們的喧囂，轉眼間一名突然昏倒的中年男子已被移送到救護車上，並火速抵達了瑪麗醫院，經診斷後確認為「心臟病」發作，猶幸在關鍵時刻，他得到了最先進的治療，最終康復出院。

　　是的，「心臟病」的發病率已成日趨攀升之勢，為發達國家人民的頭號健康殺手，更甚者愈來愈多的年輕人，正面對著這樣一個健康危機。

　　然而，這麼「危險」的心臟病，其真面目究竟是甚麼？病因為何？可以防患於未然嗎？發病早期和晚期，分別有哪些可能的治療方法？

　　眾所周知，高血脂、糖尿病情控制不佳和高血壓是主要和常見的心臟病罪魁禍首。但以上種種致病原因，都可以避免嗎？

　　這本書由一位著名的心臟病專家撰寫，從中他試圖向我們介紹心臟病的所有科學基礎，以防止我們的健康受到傷害。

　　作者用通俗易懂的語言，避免使用醫學術語，闡述心臟病的種種面貌；一些因錯誤觀念而衍生的迷思；常見的心臟病成因，以及預防和治療方法。

　　它是一本人人都讀得懂的心臟病概述，當中所載的不僅是適合大眾的健康常識，也是有助醫生能簡明扼要地引導病人享受健康的法門。

梁智鴻醫生 , GBM, GBS, OBE, JP

# Preface

I have known Dr Wong Bun Lap for many years through the practice of medical management and Dragon Boat paddling. He impressed me as a very up-to-date, knowledgeable and hard working doctor. He has already written few books on the clinical practice. However the present one is particularly helpful to the practicing doctors and also the nursing staff.

The book concentrates on several common and important subjects that many clinicians will encounter. It lists out the most important and recent recommendations as guidelines which will be easy to understand and carry out.

I wish to congratulate him on the good work and hope he will continue with his writing.

<div style="text-align: right">

Dr Peter C. Y. Wong, BBS, KStJ
Distinguished Fellow, Hong Kong College of Cardiology
Emeritus Fellow, American College of Cardiology

</div>

# 序三 中譯版

　　我和黃品立醫生的相交相知，是始於醫學工作的交流合作，以及在龍舟上槳影起舞之下。黃醫生給我留下的深刻印象，是一位與時並進、知識淵博且工作努力的仁醫。他已經寫了好幾本關於臨床實踐的書作。然而，刻下的這部新著作，卻能為一眾醫者同業和護理人員的實際工作，帶來莫大幫助。

　　本書集中討論了醫生在臨床診療時，遇到的多個常見且重要的課題，它列出了最重要和最近期的建議作為指導方針，讓讀者更易理解和將之實踐。

　　在此，我為他那傑出的工作成就，感到欣喜，並祝願他日後的寫作之路，更上高峰。

王祖耀醫生 , BBS, KStJ

Distinguished Fellow, Hong Kong College of Cardiology

Emeritus Fellow, American College of Cardiology

# 序四

　　《黃帝內經》有云：「上醫醫未病，中醫醫欲病，下醫醫已病」；古人的智慧就已經強調預防勝於治療；現代科技發展迅猛，現代人更加關注健康，然而對疾病有及早的認識和預防，無疑是在醫療保健中最重要而又往往被忽略的環節。

　　我所瞭解的黃醫生正正是一位特別重視宣傳心臟疾病知識，預防及治療，為努力推動心血管疾病防治做了大量的教育及宣傳工作的「上醫」。

　　作為一位心臟科專科醫生，每日工作繁重。除了用心為病人服務外，黃品立醫生仍堅持寫作，近乎每年也有新作推出，相信是因為黃醫生抱著服務市民，防病於未然的信念，在百忙之中勤於筆耕，分享他的專業知識和看法，真是十分值得我們敬佩。

　　心臟病是香港常見的致命疾病之一，跟香港市民息息相關。這次黃醫生的新作亦不例外，除了分享當中的故事，還充分表達他對疾病應有的正確認知和重視，令讀者更全面得知有關心臟病的信息。

　　通讀黃醫生的新作受惠的不只是知識上的增長，還能在黃醫生文筆中，感受到他對市民的關愛。

<div style="text-align:right">

李曠

雅培心血管部

香港及台灣總經理

</div>

# 序五

　　初認識黃醫生時已感到他為人風趣，毫無架子，在藥業行內也無人不知。黃醫生在百忙中也很願意抽出寶貴時間，樂於與同業討論和分享他在醫學及臨床上的經驗，教導後輩，還有他那謙虛處事的方式和說話具親和力，自己亦從黃醫生身上得著了不少；同時，深感佩服他驚人的魄力，往往奇怪一個人怎可在 24 小時內完成這麼多的事情……

　　黃醫生一向用其有趣和生動的手法，與病友和社群去分享他的卓見。記憶中，已數不清他出書的次數了。

　　祝願此書暢銷各地，造福人群。

Elise Ho
AstraZeneca Hong Kong Limited
Business Unit Director

# 序六

　　我於 SARS 爆發時認識黃品立醫生，也是黃醫生剛成立私人診所之時。而今天 COVID-19 無疑再次給予香港的醫生和市民非常沉重而深刻的打擊。

　　黃醫生一直對工作充滿熱誠，細心和關懷病人和朋友，此刻他又再接再厲著書給大眾市民，分享他當心臟科醫生的心得和多年來的真實臨床個案、病例分享，和治療目標及新方向、飲食小貼士、運動的真諦，實乃廣大讀者之福。

　　祝願黃醫生新作廣受讀者喜愛，藉著這部作品繼續提升大眾對心血管疾病的了解，保持心臟健康，身心快樂。

<div align="right">

Lola Cheung

**德國 寶靈家殷格翰**

Sales & Marketing Director

</div>

# 序七

認識 Bernard 多年，他一直是我在醫藥生涯上的亦師亦友。

良醫醫病，仁醫醫心。Bernard 不只醫術精湛，還是位風趣開朗、平易近人的醫學教育專家，更是我醫藥生涯上的夥伴。

我很喜歡閱讀 Bernard 的書，因為他以簡淺易讀的文筆來闡述疾病知識，同時勾畫出病者心路歷程，每每打動人心。

承蒙 Bernard 邀請為本書撰寫序言，作為醫藥業界的一份子，非常同意好好管理身體是我們的畢生任務。然而如「病向淺中醫」這一金科玉律，普羅大眾又有多少人認真看待？若拖延到病入膏肓才就醫，可能已經太遲。

要好好管理身體，誠意推薦大家細閱本書，細如高膽固醇、血壓高、糖尿病等尋常身體問題若不加以管理，有可能引發其他更嚴重的併發症，包括心血管相關疾病。黃醫生更以生命說故事，透過真實病例及問答剖析疾病「元兇」，並從日常飲食及運動着手，希望大家養成健康生活習慣。

一直以來，醫療製藥各司其職，透過製藥業科研人員努力不懈地研發藥物，醫生便能針對病者的診斷對症下藥，為人類生命健康而努力。在職涯旅途上有幸與 Bernard 相遇，讓我們能在各自的崗位上努力。期望本書能讓各位多關注身體，有認識才有行動，有健康才有明天。

馮碧霞
英國葛蘭素史克 (GSK)
香港及澳門處方藥部總經理

# 序八

　　近年，香港市民對心臟疾病的關注及認識不斷加深，背後實在是醫護各界齊心協力推動的成果，而黃品立醫生更是當中的佼佼者。

　　黃醫生為推廣心臟健康教育一向不遺餘力，完成繁忙的臨床工作後，更抽出寶貴的餘暇埋頭筆耕。自 2010 年推出第一本教育書籍《心動故事》後，他接著數年間再寫有《心腦歷程》及《心動故事二》，以顯淺易明的文筆，深入淺出地拆解艱澀難明的醫學知識。黃醫生每本著作更帶有濃厚的人情味，數一數，兩本《心動故事》系列已經記載著超過一百三十個醫患交心的小故事，可見他的醫者仁心，把每名病友的「心事」都牢記在心頭，再以細膩動人的筆觸，把當中的正力量傳遞到每位讀者心中。

　　除寫作以外，黃醫生多年來亦著力聯繫醫護各界，透過與不同醫學及病友組織合作，舉辦各式教育講座和活動，未有一刻停下來，如此魄力，實在是香港病人的佳音。

　　當知道黃醫生再度執筆撰寫第四本心臟教育書籍時，我實在感到欣喜，期待書籍正式出版，可以與廣大讀者一同再次細味黃醫生的精彩著作。

<div align="right">

季澄

瑞士諾華製藥（香港）有限公司總經理

</div>

# 序九

　　認識黃醫生已經二十年了。黃醫生為人樂觀、性格積極、熱愛運動、風趣幽默、且熱心服務。

　　每次見面，大家總有說不完的話題：行醫心得、經營理念、子女近況……而其中一樣每次他都熱衷談論的，一定是他新書的創作靈感，主題選取與教育目標。

　　今次黃醫生選擇以常見的心血管疾病、飲食、運動與健康為主題，加上真實的病例及病人最想知道的問與答，能深入而又客觀地解答病人常有的疑問。本書處處以病人的角度出發，內容實用而簡單易明，實在是本難得的好書。

Karen Chu
Organon Hong Kong Limited
Commercial Director

# 序十

黃品立醫生是心臟科專家，更是一位有心人。

無論哪裡，黃醫生一樣投入用心。診所內，對病人噓寒問暖，攙扶病人，聆聽他們的心跳、心聲。診所外，忙得不可開交仍堅持晨跑，不時遠足；這位空手道黑帶，也是龍舟好手。衷心佩服黃醫生以身作則，用積極的態度鼓勵病人、朋友，以運動保持身心健康。

動而能靜，黃醫生亦善於聆聽。不管工作如何繁重，十多年來每次相聚，他總用心交流，這份專注令人溫暖。"People will forget what you said, people will forget what you did, but people will never forget how you made them feel." 黃醫生的成功，除醫術精湛外，他的謙卑及親和力更是難能可貴，令病人和朋友感到被聆聽、被看見。

過去十多年來筆耕不輟，黃醫生深入淺出分享各種「心」的故事。現在黃醫生又一用心之作，十分高興能為他寫序。書中寶貴的臨床經驗、與病人的點滴，極具參考價值，為讀者帶來實用而窩心的啟示。記得他說過，在「愛」字裡，若中間的「心」不見了，就變為「受」。希望大家讀畢此書，更能好好照顧自己和別人的「心」，用心感受身邊的愛。

我們保持身心健康，就是對身邊人的最大祝福。感謝黃醫生一直以行動和文字，陪伴各路有心人，守護這份彌足珍貴的禮物。

<div align="right">

梁國強
美國輝瑞科研製藥香港及印尼總經理
香港管理專業協會理事會委員
香港中文大學藥劑學院顧問諮詢委員會主席

</div>

# 序十一

「咚、咚、咚⋯⋯」我們多久沒有停下來，用手按著胸膛，感受一下自己的心跳？

心律，的確是造物主送給人最美妙的旋律。尤其經歷過肆虐全球的新冠肺炎，當我們每朝一覺醒來，心韻如常，一切安好，已教人感動。

黃品立醫生想說的「心」「動」故事，情文並茂，大概就是這個意思。

黃醫生既是傳媒之友、暢銷書作家，長年透過不同媒體各個平台，宣揚「護心」之道；也是空手道師傅，體能不下於全職運動員，以身作則說服病人，天天實踐健康生活。

賽諾菲則是一家專注於人類健康的全球生物製藥公司，很榮幸獲黃醫生之邀，支持今次《心動故事（三）》的出版。一直以來，賽諾菲集團遍布 100 個國家和地區的逾 100,000 名員工，致力將創新科學，轉化成醫藥保健方案，再推出市場，供有需要的病人與消費者使用。

我們透過疫苗預防疾病，提供創新療法來緩解疼痛和減輕痛苦。我們支持迎戰罕見疾病的少數病友，以及數百萬計罹患慢性疾病的病患。

心血管疾病與糖尿病，息息相關，對長遠健康亦影響深遠。深願閣下手中這本《心動故事（三）》，一如黃醫生此系列的前三本著作，會造福廣大關心自己與家人健康的病友和普羅市民。

人生，是一場健康之旅，有起也有落。我們，還需要面對不同挑戰，挑戰或大或小，可以伴隨終生或短暫停留。在關鍵時刻，賽諾菲會繼續陪伴在旁，讓你和家人，生命綻放。

林嘉莉

**賽諾菲香港及臺灣地區負責人**

**賽諾菲普藥全球事業部大中華區香港及臺灣地區總經理**

# 序十二

　　心臟是身體其中一個最重要的器官，負責血液輸送去滋養身體。肩負照顧他的醫生，品德、立善及專業不可缺一。

<div align="right">

陳羽微

暉致總經理

</div>

# 自序

　　我的第一本中文書《心動故事——66 位心臟病人重現生命色彩的經歷》在二零一零年六月初版後，至今已經過了十一個寒暑了。

　　其間，我在一二年七月出版了《心動故事（二）——72 個關於心臟的故事》及後在二零一四年七月更與我的好朋友、好伙伴著名腦神經科專科醫生曾建倫合著了《心腦歷程》。以上三本書的主線及目標都不約而同地集中在分享作為醫者，與護理人員、病者和病者家人，在和病魔的艱苦搏鬥中，如何發揮同舟共濟、謙遜忍讓、同心協力、奮發圖強，及致最終獲勝的感人、正向真人真事。

　　在二零一八至二零一九年間，因醫療科技的日新月異，在我的好友、好伙伴阮佩儀總編輯及歐陽偉廉文字整理的協助下，三本書的修訂版再次先後順利登場。但是，自二零一四年，《心腦歷程》出版後，我一直在反覆思索著一個新的概念，來寫我的第四本中文書。

　　直到二零一九年初，新型冠狀病毒的大流行，導致香港和世界各國都出現了前所未見的轉變，衝擊混亂，災害後，我的構思終於慢慢成形了。

　　在這個「話説天下大勢，分久必合，合久必分」*的紊亂新時代，再加上電子網絡科技的超級發達，資訊（可對、可錯）爆棚（Information explosion），真實正確的知識反而難以準確獲得（Knowledge deficit）及認證，更遑論更深一層的真理及智慧的探求了（the pursuit of truth & wisdom）。

於是，在幾位恩師，方津生醫生、梁智鴻醫生及王祖耀醫生的鼓勵下，我大著膽子，再次執筆，寫成了《心動故事（三）》這一本書，主要的目標放了在與讀者分享最新及重要的心臟血管病及其有所關聯的疾病的資料和知識。

　　當然，作為一個喜愛説故事及每事問的我，故事和問答部分雖然在篇幅上減了一點，但還是少不了的。

　　如果這一本書能夠在這個混亂的現世界，能對讀者你產生一點幫助，令你和你的家人、朋友，每天生活豐盛一點，身體健康一點，心情開心一點……就這樣，筆者的小小一點心願就已經如願以償了。

<div align="right">

黃品立

書於香港跑馬地家中

二零二一年八月二十二日 上午

</div>

* 第一句，第一章，《三國演義》，羅貫中 AD1330-1400

# 感謝辭

　　由衷感謝我們三位德高望重、廣受愛戴的老師，方津生醫生、梁智鴻醫生和王祖耀醫生，在百忙之中抽空助我們校閱文稿，給了我們大量彌足珍貴的經驗及智慧，更替本書作序，實在是我們的榮幸。

　　《心動故事（三）》更幸運地得到九家世界一級的科研及製藥大公司的支持及協助，他們在幕後提供了大量的人力物力參與資料搜集，又幫忙制定了大家常問的問題及提供有科學實證支持的答案。更選出高層代表為我們作序。現鳴謝如下：

　－ 雅培心血管部香港及台灣總經理李曛小姐及同事

　－ AstraZeneca Hong Kong Limited Business Unit Director Miss Elise Ho and Colleagues

　－ 德國寶靈家殷格翰 Sales & Marketing Director Miss Lola Cheung and Colleagues

　－ 英國葛蘭素史克（GSK）香港及澳門處方藥部總經理馮碧霞小姐及同事

　－ 瑞士諾華製藥（香港）有限公司總經理季澄小姐及同事

　－ Organon Hong Kong Limited Commercial Director Miss Karen Chu and Colleagues

　－ 美國輝瑞科研製藥香港及印尼總經理梁國強先生及同事

　－ 賽諾菲普藥全球事業部大中華區香港及臺灣地區總經理林嘉莉小姐及同事

　－ 暉致總經理陳羽微小姐及同事

更要多謝的是我們從二零一二年創作《心動故事（二）》開始的好朋友、好拍檔總編輯阮佩儀小姐及文字整理歐陽偉廉先生。他們倆與紅出版（青森文化）上上下下的同事們，從這本書的初步構思、編寫、美術、校對、印刷及發行等等都盡心盡力，力求盡善盡美，對我們診所及醫院又忙又亂的工作安排又萬般包容，我們真的由衷感謝。

特別多謝我診所裏的四位超級能幹的女同事，陳金好小姐（診所經理）、陳曉晞小姐（心臟檢查室主任）、林彩瑩小姐（診所秘書）及陳桂芳小姐（診所助理）。她們四位一體在我日常的臨床、教學、研究、媒體，以至生活上衣食住行的各項細節上，給予了莫大的支持、統籌、協助及鼓勵，實在居功至偉。

接著的幾位更要衷心致謝。在公，他們是我的顧問團隊，在私，他們是我的知己良朋：

- 吳培基律師
- 李家華律師
- 徐康成英國特許會計師
- 何藝文會計師
- 何藝心會計師
- 上海商業銀行常務董事兼行政總裁郭錫志先生

一定要説聲多謝的是，八年多前已經移居了英國倫敦市中心，從九千六百四十八公里外默默支持著我的家庭成員：

Candy——家庭倫敦總部的行政總裁

Arthur——我二十三歲，剛從英國大學機械工程系畢業的大兒子

Dione——我十九歲高中畢業，正在進入大學的大女兒及

Emily——我十一歲的可愛小貴婦犬女兒

他們從遙遠的遠方傳給我知識、歡樂、溫暖及永不止息的自省及超越的勇氣和毅力。

最後，要誠心多謝與我們一起走過三十個年頭，行醫生涯荊棘滿途的同行者——病友及他們的家人。

他們給予源源不絕的諒解、支持及鼓勵，更把人生中最珍貴的健康及生命交到我們手裏，對我們絕對支持及信任，使我們能夠跨過無數的失敗及挫折。

這本書，就是要把他們的心意，好好的回饋給社會大眾。

黃品立

書於跑馬地家中

二零二一年八月二十二日 深夜

# 目錄

# Chapter 3 心臟病

# Chapter 4 冠心病的預防與治療

# Chapter 5 糖尿病

# Chapter 6 心臟衰弱

# Chapter 7 心房顫動

# Chapter 8 飲食、運動與健康

健康飲食篇

運動減肥篇

# Chapter 1

# 膽固醇

# 1.1 膽固醇是甚麼？

說到「膽固醇過高」，相信大家總會有所聽聞，並不陌生，但膽固醇（Cholesterol）的真正面貌，你又有多了解呢？

膽固醇的真身，其實是一種液態的有機分子，幾乎所有動物細胞都能生產膽固醇。膽固醇也不是閒著沒事幹，它忙著修建細胞膜，製造維生素 D 及荷爾蒙，為身體提供熱量，維持體溫等。聽罷是否覺得膽固醇其實也有建設性的一面呢？

許多人認為，高膽固醇是肥胖人士的「專利」，或單純將高膽固醇水平，歸咎於患者的飲食習慣所致，其實原來人體中大約 80% 的膽固醇都是由肝臟自行製造，只有約 10-20% 是從食物中吸收。而當膽固醇與三酸甘油脂（Triglycerides）混合，再加上一層親水的蛋白質外殼，便會形成了能溶於血液，方便膽固醇及甘油脂運輸的血脂蛋白分子（Lipoprotein）了。

既然膽固醇是人體所需物質，有製造荷爾蒙、維生素等功能，那麼為何高膽固醇會成為人類健康的大敵之一呢？因為膽固醇也有好、壞之分，根據血脂蛋白的密度（Density），我們可將它們分成兩大類：

1.  **低密度血脂蛋白（LDL — Low Density Lipoprotein）**

即俗稱的「壞膽固醇」，它能把膽固醇及油脂由肝臟運往全身的血管，形成粥樣斑塊／血管硬化（Atherosclerosis），阻塞血流，最終可能誘發嚴重的缺血性心腦血管疾病，例如冠心病、腦中風及週邊血管病變等。

## 2. 高密度血脂蛋白（HDL — High Density Lipoprotein）

為人們口中的「好膽固醇」，能把血管上的膽固醇及油脂由全身的血管運回肝臟，經肝臟分解後，變成膽汁再經腸道排出體外。高水平的「高密度血脂蛋白」有防止、減少，甚至逆轉血管硬化。恆常運動、藥物、適量酒精飲料，都有助提升身體的「高密度血脂蛋白」水平。

# 1.2 膽固醇過高的危機真面目？

根據香港醫學會於 2010 年所進行的港島東家庭醫生普查[1]中指出，香港約有 41% 的市民患有膽固醇過高，當中只有少於一半人（18%）確知本身有高膽固醇問題，而確知自己有高膽固醇的市民中，又鮮有人（~0%）正在接受正統治療。

以此推斷，在香港約 751 萬人口中，便有 320 萬人有膽固醇過高問題，而當中又只有約 57 萬人知悉自己的膽固醇過高情況，大多數人更未有進行治療，好好控制病情。

須知道每高 10% 的膽固醇，心臟病的風險便會提升 20-30%[2]，而在 2018 年，香港便有 3,760 人死於心臟病（即每天約 10.3 人），入院人數更高達 33,694 人。

從過去的 60 年代開始，心臟病都是香港的頭號疾病殺手之一，從未跌出四大之列，每五個死亡個案中，就有一個跟心血管疾病有關[3]。

# 1.3 膽固醇過高的治療方案？

治療膽固醇過高，可分為「生活管理」及「藥物治療」兩大方向。而絕大多數高膽固醇患者都需要兩者並行，以控制膽固醇水平降回國際水平。

## 💙 生活管理篇

生活管理可細分為飲食，以及恆常運動兩個範疇著手。

### 1. 健康飲食

— 以少油、少脂肪（包括動、植物油）為原則

— 反式脂肪食物可免則免（如以萬年油烹煮的食物、已包裝的煎炸食物等）

— 不要攝取高於身體所需的碳水化合物（如粥粉麵飯、麵包餅乾、蛋糕汽水、薯仔、番薯等），原因是當進食過量的澱粉質，肝臟便會將消耗不來的過剩熱量轉變成膽固醇

### 2. 恆常運動

— 每天進行 30 分鐘或以上的運動（或隔天進行 45 分鐘或以上）

— 須進行帶氧運動，期間要有出汗、呼吸急促，身體有發熱的感覺

— 須持續訂下不住進步的目標，運動時要有開心愉快的心境

— 有朋友作伴同行的戶外運動，完成運動目標後最好還能結伴進餐閒聊等社交活動

### ❤️ 藥物治療篇

現今用作治療膽固醇過高的藥物，可分為三大方面，分別為他汀類藥物（Statin）、他汀類藥物及依折麥布（Ezetimibe）結合治療，以及他汀類藥物結合 PCSK9 抑制針的結合治療。

### 1. 他汀類藥物

常見的有「阿托伐他汀」（Atorvastatin），正廠名為 Lipitor（膽固清）；「瑞舒伐他汀」（Rosuvastatin），正廠名為 Crestor（冠脂妥）；「辛伐他汀」（Simvastatin），正廠名為 Zocor（舒降之）。

他汀類藥物作用宏大，視乎劑量及病人反應，可降低達 20-60% 的壞膽固醇。不論是病情輕微或嚴重偏高的高膽固醇患者，又或有否冠心病或腦血管病的病情，服用他汀類藥物一律能降低 20-30% 心臟病及中風的發病及死亡率。

藥物副作用：他汀類藥物是至今研究得最詳細的藥品，打從 80 年代起，便進行了多次大規模的國際前瞻、雙盲研究，累積人次多達十數萬人，有些研究更歷時多達 10 年之久，經過反覆證實，其不只有安全可靠、作用顯著及適用性廣泛等優點，嚴重及長遠的副作用卻十分罕見，而較常見的副作用可參考下表：

| 較常見的副作用 | 出現機會 |
|---|---|
| 腸胃不適 | 9% |
| 肌肉疼痛 | 2% |
| 肝酵素高於正常三倍，及持續出現逾 2 星期 | 0.1-0.9% |
| 因各種原因而停服 | 3.6% |

從以上結果可見，他汀類藥物實為當代醫生及病人用以治療膽固醇過高的好幫手。

## 2. 他汀類藥物及依折麥布結合治療

常見的有「辛伐他汀」結合依折麥布，正廠名為 Vytorin（維降醇）；「阿托伐他汀」結合依折麥布，正廠名為 Atozet（易降脂）；以及依折麥布 10mg 藥丸一粒，再由醫生自行配合適用的他汀類藥物使用，正廠名為 Ezetrol（易降醇）。

以他汀類藥物結合依折麥布的治療方案，同樣能降低心腦血管病的發病及死亡率，而且這種結合治療，能以較低劑量的他汀類藥物發揮最高劑量的效能，可降低 60% 的膽固醇水平。然而，其副作用卻極其輕微，出現副作用的機會，與安慰劑及低劑量的他汀類藥物相近。故此，這種結合治療常用於膽固醇本身水平較高的病人，而醫生希望用低至中劑量的他汀類藥物的情況下使用。

## 3. 他汀類藥物結合 PCSK9 皮下注射

PCSK9 皮下注射的全名為 PCSK9 Inhibitory Monoclonic Antibodies，亦即 PCSK9 抑制單株抗體。注射後它通過血液在體內遊走，最終會找到肝細胞並黏附在其表面的受體上，此時抗體會「通知」肝臟細胞努力抽出血液中的膽固醇，再從腸道排出體外。因抗體的有效期達 2 星期之久，故此只須每天服食他汀類藥物，再每隔 2 周注射一次 PCSK9 抑制劑便可。

此結合治療的副作用極低，與安慰劑相若，但效用卻比單純使用他汀類藥物的人士，可再降低多達 60% 的膽固醇水平，心腦血管病的發病及死亡率亦會再多降 ~50%，即能把大部分病人的壞膽固醇水平降至 ~1.0mmol/L，有部分病人更可降至 ~0.4mmol/L 的水平。近年，此治療方法逐漸多用於膽固醇水平較高的嚴重心腦血管病人之上。

有關治療的目標水平 [4,5]，因國際指引互有出入，而且經常更新，以下為綜合相關數據，以供參考：

| LDL (mmol/L) | 對象 |
|---|---|
| <2.6 | 正常人士 |
| <1.7 | 輕度心腦血管病患者 |
| <1.4 | 較重症的心腦血管病人 |

注意事項：

— 當較低的壞膽固醇（LDL）水平比較容易達到時，HDL 便已不太重要，故此當代的世界指引，已不太重視 HDL（好膽固醇）的水平

— 當 LDL 達標後，三酸甘油脂（簡稱 TG）的控制就會變成下一個協助醫生減低病人眼、腎及手足血管病變的方法，其目標水平為 <1.7mmol/L

# 1.4 健康食品、另類療法，是否可行？

如果讀者要求有嚴謹科學統計實證的治療方案，並確定為：

— 能持久地降低 20-80% 膽固醇

— 能有效持久地減少入院率，以及心臟病、中風、腦出血、腎病的發病率及死亡率 20-40%

— 能除了有 2% 的肌肉疼痛，及少於 1% 出現肝酵素提升三倍以上的情況外，被證實並無危險的副作用，或副作用水平與安慰劑相若

— 擁有超過 30 年多次大型（幾千至幾萬人次）前瞻、雙盲的臨床，及多種族國際性研究

現時只有他汀類藥物、依折麥布，及 PCSK9 抑制針可符合以上條件了。

而其他被稱為「保健食品」或「另類療法」，大多未能滿足科學及統計學上的嚴謹實證要求，未有證實能有效及持久地，並在沒有明顯副作用之下，可減低膽固醇水平，更遑論減少入院率、發病率及死亡率等較嚴肅的議題了。

# 1.5 當膽固醇水平回落到國際指引的認可水平時，是否便可停藥回復「自由身」？

縱使膽固醇水平在服藥後已見回落，但仍不建議病人停藥。因藥物的作用是為提升身體處理膽固醇的能力，一旦停止服藥，效用便會在數天後消失，身體處理膽固醇的能力將打回原形，這時膽固醇的水平會重新回升至從前水平。

然而，停藥並不會令膽固醇反彈至更高水平，情況就如使用眼鏡來矯正視力，戴眼鏡只為令有需要人士看得清楚，當除下眼鏡時便會立時變回視野模糊不清，但卻不會因此而令近視或老花加深呢！

# 1.6 結語

膽固醇過高是十分常見的都市疾病，每年有成千上萬人士因它所引致的心臟病、中風而承受病痛之苦，甚至死亡。

自 80 年代起，他汀類藥物、依折麥布及 PCSK9 抑制針相繼面世，它們能有效並持久地降低膽固醇，大大減少心臟病及中風的發病及死亡率。此外，相關藥物的副作用極為輕微及罕見，再配合健康的生活模式，難怪近 30 年來，都市人的健康水平及壽命均見大大提升。

**參考資料：**

1. BERNARD BL Wong et al, Hong Kong Cardiovascular Risk Factors Study 2010, HKMA CME Bulletin Sept. 2012

2. LaRosa JC et al, The Cholesterol Facts, American Heart Association Circulation 1990, 81:1721-33

3. Statistical Data, Department of Health, HK

4. AHA/ACC 2018, ESC 2018, NICE Updated Guidelines 2020

5. www.lambethccg.nhs.uk

# 病例分享

　　這是一個年輕消防員的故事，他在大學畢業後便投身消防員的崗位，憑著出色表現，很快便扶搖直上，登上高階的職級。約在 1 年前，他經朋友介紹到我診所求醫，他本身有遺傳性的高膽固醇問題，檢查後我發現他患上輕微的冠心病，心臟的右邊血管有點變窄，那血管是負責供應血液到名為「房室結」的地方，因那部位的職責是傳遞心臟的電流，故此血管變窄令他的心跳有時變慢，更曾試過因此而暈倒。

　　曾經有醫生建議他裝上心臟起搏器，甚至接受「通波仔」手術以解決病情，然而他本身卻不太願意，而我考慮到他本人的意願，以及評估過他的情況也不算太差，工作上也可作出顧及他的身體狀況作出相應安排，最終我決定先給他處方藥物，1 年過後病情也算是控制得不錯，心跳變得正常，血管情況也沒有惡化跡象。

　　然而，早前他到政府醫院覆診時，抽血檢查結果卻顯示他的肝功能變差，指數為正常數值的一倍，負責醫生遂向他表示，其肝臟功能可能受到藥物影響，故建議他先行停藥。及後，他前來詢問我的意見，我先指出根據國際的指引來

看，如果肝功能指數不高於正常數值的三倍或以上，其實不用太擔心，因為這情況並不罕見。因肝功能可以因為服食了某種藥物或食物，而令指數突然飆升，一般做法都是建議先作觀察，才再作定奪。最後，這位病人才採納了我的意見，2星期後他再來我的診所覆診，檢驗後發現肝功能已然回復正常。

故事中讓我們明白到，肝功能與膽固醇藥的關係其實不太密切，只是坊間傳言、網絡平台，或在一些另類療法的說法中，時常誇大其詞，肆意渲染，要說膽固醇藥物影響到肝功能的病例，視乎劑量高低也只介乎三至五個百分點而已，在我行醫20多年的閱歷中，更是未曾見聞。

及後，我終於發現了這次肝功能事故的真相，原來這位病人在抽血檢查前那幾晚，約了朋友徹夜喝酒玩樂，這才是肝功能暫時變差的「元凶」。當我叮囑他回家多點休息，肝功能便慢慢回復正常。很多人也擔心藥物會有副作用，其實只要服用的是正廠藥物，處方的劑量適合，病人在服藥後出現副作用的機會，著實不高。

**Q&A**
**知多啲**

1. **肝功能有問題的病人，在服用膽固醇藥時有需要注意的地方嗎？是否需要定期抽血檢查？**

   服用膽固醇藥前後，患者須接受以下檢查：

   — 肝功能測試：開始處方他汀前、開始療程 3 個月後及 12 個月

   — 血脂測試：處方前先做基礎檢查，及後每年檢查確定功效及服藥依從性

2. **服用膽固醇藥後出現肌肉疼痛問題，常見嗎？該如何處理？**

   如出現肌肉痛相關的副作用，建議進行 CK 測試，反之，則毋須恆常檢查。

   患者亦須留意以下他汀耐受性的問題：

   — 如出現副作用，先停止處方直到副作用問題解決，以判斷副作用是否與他汀有關

   — 可先嘗試重新處方減劑量的同一他汀

   — 或改以較低強度他汀

### 3. 年輕便不用怕膽固醇超標？

兒童或青少年也有機會患上高膽固醇[1]，主要的潛在因素包括：不健康的飲食（尤其是高脂肪的飲食習慣[1]）、高膽固醇的家族病史[1]，以及肥胖[1]。

因約八成的膽固醇是由肝臟製造，只有兩成是從食物中攝取[2]，有部分患者的高膽固醇問題，其實自他們出生時已經存在，屬家族性遺傳病[3]。家族性高膽固醇血症患者即使努力調整飲食及保持恆常運動，都未能將低密度膽固醇（壞膽固醇）降至理想水平[3]。

家族性高膽固醇血症病人患上血管硬化、心臟病及中風等的風險會大大增加[4]，罹患心血管疾病的風險較一般人高十倍以上[5]，故此，家族性高膽固醇血症患者需要：

— 保持良好的生活習慣[3]

— 定時服用降低壞膽固醇的藥物，將壞膽固醇控制在目標水平[3]

— 定期進行非侵入性檢查監測血管狀況[5]

**參考資料：**

1.  MedlinePlus. High Cholesterol in Children and Teens. Available at https://medlineplus.gov/highcholesterolinchildrenandteens.html. (Accessed on 3 March 2021).

2.  Harvard Health. How it's made: Cholesterol production in your body. Available at http://www.health.harvard.edu/heart-health/how-its-made-cholesterol-production-in-your-body. (Accessed on 3 March 2021).

3.  American Heart Association. Familial Hypercholesterolemia (FH). Available at https://www.heart.org/en/health-topics/cholesterol/causes-of-high-cholesterol/familial-hypercholesterolemia-fh. (Accessed on 3 March 2021).

4.  National Organization for Rare Disorders. Familial Hypercholesterolemia. Available at https://rarediseases.org/rare-diseases/familial-hypercholesterolemia/. (Accessed on 3 March 2021).

5.  Mach F, Baigent C, Catapano AL, et al. 2019 ESC/EAS Guidelines for the management of dyslipidaemias: lipid modification to reduce cardiovascular risk. Eur Heart J. 2020;41:111-188.

# Chapter 2

# 高血壓

# 2.1 高血壓是甚麼？

高血壓，可算是香港十分普遍的疾病之一，在香港的成年人中，便有 30.1% 的男士，以及 25.5% 女性患有高血壓（合計即約 200 萬香港人）[1]。雖然高血壓是心臟病及中風的主因，然而當醫生告訴你有高血壓時，也不用過分擔心，只要把血壓好好控制，引發心臟病及中風的機會將大大降低，生活及壽命將可與正常人無大差異，甚至比起有高血壓而不自知的大部分市民，能更健康更長壽和更快樂。

## 2.1.1 甚麼是血壓？

血壓是心臟收縮時，血液泵入血管所加諸血管壁的壓力，試想像血管就像是一條水管，血壓就像水壓一樣，當水壓越高，水管承受的壓力就越大，過大的水壓會令水管出現傷痕，污垢很易在刮花的水管內壁積聚。隨著刮花的水管逐漸變得硬繃繃，污垢同時亦令水管變窄，令水壓更高，終有一天，水管便會完全堵塞，甚至破裂。

## 2.1.2 我有高血壓嗎？

除了美國心臟學院及美國心臟協會在 2017 年發表的較嚴格指引外，現在全世界所有的權威性指引已經大致統一如下：

| 正常血壓 | 高血壓 |
|---|---|
| 上壓低於 120 毫米水銀柱以下<br>和<br>下壓低於 80 毫米水銀柱以下 | 上壓等於或高於 140 毫米水銀柱<br>或<br>下壓等於或高於 90 毫米水銀柱 |
| * 請注意，是低於，不是等於；是和，而非或。 | * 請注意，是等於或高於，不是高於；是或，而非和。 |

以上的指引適用於所有 18 歲以上人士，包括所有年紀及性別。

### 2.1.3 如何準確量度血壓？

要準確量度血壓，大家可參照以下方法：

1. 血壓儀必須精確（可請你的家庭醫生作即時對照檢測）

2. 在量度前必須靜坐 5 分鐘

3. 椅子必須舒服，雙腳著地，手被抬承托至心臟的高度

4. 如兩手臂的度數不同，以高的一邊為準

5. 相距 1 至 2 分鐘，量度兩次，計算平均值作為最後血壓度數（如
   第一和第二次的數值相差多於 10 毫米水銀柱，則可量度第三
   次，並把以第二及第三次的平均數值為準）

# 2.2 高血壓的危機真面目？

很多人以為肥胖才是高血壓的高危一族，其實患上高血壓的成因
很多，包括遺傳、缺乏運動、煙酒過量、壓力大和不良飲食習慣等，
就算是體格正常人士，也絕不可掉以輕心。

此外，不少人都誤以為高血壓只影響心腦血管，然而一旦出現高
血壓，全身的血管其實也不能倖免，若腦血管出現問題，便會引致中

風、腦溢血；心血管與冠心動脈出問題，就會出現心絞痛、心臟病發、心力衰竭等影響；若腎血管受影響，就可以出現蛋白尿、腎功能不全或腎衰竭；若高血壓影響盆腔血管和腳足血脈，則可能引致不舉及間歇性跛行。

## 2.2.1 高血壓會帶來哪些健康危機？

超過 80% 的高血壓患者並沒有病徵，少於 20% 的患者會出現如頭痛、頭暈、氣喘、倦怠、胸部不適或心悸等不適，而且多是徵狀輕微。然而，高血壓所致的健康問題，是十分深遠和巨大，包括引致：

— 62% 的中風

— 49% 的心臟病

若上壓高於 151 毫米水銀柱以上的人，比正常血壓者（上壓低於 112 毫米水銀柱）高出四倍心臟病，及八倍中風的機會。正因為多達約 25.1% 的人是因為中風或心血管病去世（肺炎只佔 5.5%，肺癌更只佔 2.9%），而在香港每年死於心腦血管病的人次便超過一萬，屈指一數即每天均有超過 20 人，所以高血壓是名副其實的隱形殺手。

相反，如能成功把血壓控制，對身體帶來莫大好處，包括：

— 減少 40% 中風

— 減少 25% 心臟病發

— 減少 50% 心力衰竭

只要把 10 個高血壓患者的上壓下降 12 毫米水銀柱，10 年內死亡人數將會減少一人。

### 2.2.2 高危因子要提防

高血壓的成因，90% 屬原發性，亦即是原因不明，多數是因遺傳及環境因素，經年累積導致，一般在中年以後發病，但近年亦有年輕化的趨勢；餘下的 10% 屬繼發性，即是可能有特別原因，如內分泌失調、腎血管閉塞、腎臟疾病等。

不過，高血壓其實並非無跡可尋，如有以下三項或以上高危因子的人士，便很有機會患上高血壓，故須定期量度血壓，以便及早發現病情，有助治療。

1. 55 歲以上男士或 65 歲以上女士

2. 有吸煙習慣

3. 高膽固醇

4. 血糖不正常

5. 中央肥胖（男性腰圍 35.5 吋以上，或女性腰圍 31.5 吋以上）

6. 家族心血管病史或已經有中風、糖尿病、心臟病或腎病者

此外，一般人未能察覺的高血壓症狀，就是蛋白尿。這是一個最早出現的警號，早於心臟病、中風出現前 10 年，蛋白尿已然出現，代表腎臟其實已受高血壓損害。若是年輕人驗出有蛋白尿的話，多數已出現高血壓，甚至是糖尿病。

# 2.3 高血壓的治療方案？

如確診患上高血壓後，患者需要接受的基本檢查，包括：

— 家庭醫生的臨床全身檢查（包括高度、腰圍、重量及眼底檢查等）

— 肺部 X 光（CXR）

— 血液檢查（包括血糖、膽固醇、腎功能等）

— 尿液檢查（包括細胞、糖及蛋白等）

— 心電圖

— 個別患者可能要轉介至專科醫生作更詳細的檢查

## 2.3.1 高血壓的預防及治療

要戰勝高血壓，首先要從生活習慣入手，如戒煙、飲食均衡、適量運動等，此外，按照醫生指示使用藥物治療，對控制血壓亦有幫助。

1. **生活管理**

— 不吸煙

— 減少進食含高鹽分、味精及脂肪的食物；多吃纖維、蔬果及魚類

— 每天進行 30 分鐘以上的帶氧（出汗）運動

— 妥善的時間及情緒管理

— 每年最少一次到家庭醫生進行如量度血壓、膽固醇、血糖及身體健康檢查（大部分的高血壓、高膽固醇及高血糖人士都是沒有徵狀的，定期監察自身健康情況，有助及早發現問題）

2. **藥物治療**

高血壓患者如經過 2-3 星期的生活管理後，血壓仍未能恢復正常的話，同時具備三個以上的高危因子（詳情可參考 2.2.2「高危因子要提防」），需要立即進行藥物治療，高血壓的指標如下：

— 上壓 140 毫米水銀柱或以上；和／ 或

— 下壓 90 毫米水銀柱或以上

如血壓已達上述水平，而高危因子在三個以下，又未有中風、心臟病或糖尿病的朋友，則可試行「生活管理」3 個月。如血壓仍未能降至 140/90 毫米水銀柱水平以下，便有需要服用血壓藥物了。

## 2.3.2 降血壓藥有何選擇？

降血壓的藥物，可分為 A、B、C、D 四大類，詳情如下：

A. **ACEI（Angiotensin Convertase Enzyme Inhibitor）血管緊張素轉化酶抑制劑；ARB（Angiotensin Receptor Blocker）血管緊張素受體阻滯劑**

— 副作用極少，而且除了能降血壓，更可降低中風、心臟病、心力衰竭及腎病的機會，是現今最好的血壓藥之一

— ACEI 已有 30 多年歷史，但會令多達 50% 的香港華人出現乾咳情況

— 只有 20 多年歷史的 ARB 則較先進，差不多完全沒有危險及令人不適的副作用

B. **Beta-blocker 乙型受體阻滯劑**

已有大約 50 年歷史，能控制血壓（尤其是上壓），然而對減少心臟病、中風、腎病的能力則較 ARB/ACEI，以及下述的 CCB 遜色，也有可能增加高血糖、高血脂、手足冰冷、疲倦、陽痿的機會，情況尤以舊式的 Beta-blocker 為甚。所以在最新的指引中，已不再是治療單純輕微血壓的首選。

## C. CCB（Calcium Channel Blocker）鈣離子隧道阻滯劑

其中最新的 Dihydropyridine CCB 只有 20 多年歷史，副作用極少，只有少量人士有腳腫、面紅及心悸情況。對於控制上血壓非常有效，尤以 Amlodipine（正廠名為 Norvasc 健壓樂）更能下降 30% 心腦血管的病發率及死亡率。故此，CCB 和 ARB/ACEI 同被認定為現今第一線治療血壓的藥物選擇。

## D. Diuretics 去水藥

最歷史久遠的血壓藥，已面世 50 多年，多採用低劑量並與 ARB/ACEI 配合使用，用以加強效果及減少副作用。服用大劑量時，可導致尿頻、陽痿、倦怠、電解質失調、高血糖、高血脂、肌肉抽筋等副作用。

# 2.4 結語

由關心你的醫生處方較先進的藥物，加上恆常的「生活管理」，大部分高血壓的朋友都能在幾乎全無副作用及不適的情況下，把血壓妥善控制，大大減少患上心臟病、中風、腎病的機會，讓生活質素大大提高，也讓生命得以延續。有些朋友甚至在醫生的指導下，配合更積極的飲食、生活、運動調控，能把藥物的劑量慢慢下調呢！

**參考資料：**

1. Statistical Data, Department of Health, Hong Kong

## 病例分享

　　這是一個 80 歲婆婆的故事，身子壯健的她，活動自如，可是因為丈夫已逝，而子女又忙於工作，平日總是只剩她一人獃在敞大的家中，與傭人為伴，雖然生活無憂，但日子過得納悶，而她又惱兒女未有組織家庭生兒育女，不能一嘗弄孫之樂，只得妒忌別的老人家兒孫滿堂，最後弄得終日愁眉不展，更患上了輕微的情緒病。

　　婆婆本身有高血壓、高膽固醇及高血糖等問題，患有冠心病的她更曾試過輕微中風，多年來已向多名醫生求助，可惜醫生們都對她束手無策，因為她每次服藥就會說渾身不適，說到底就是不想服藥，如此婆婆看過一個醫生，又找另一個醫生，甚至連一些另類療法也試上了，然而問題卻始終未有解決過。

　　最終婆婆經家人介紹，來到我的診所求助。了解過她的情況後，我跟婆婆說會盡量開少點藥給她，但唯一要求是她要緊記服藥，否則便會有性命危險。她當下點頭承諾，只是沒過了兩天，婆婆家人便致電給我，表示婆婆服藥後又嚷著很不舒服，血壓更跌至只有 100 多度，暈頭轉向似的，很是辛苦。聽罷，我跟婆婆家人說可能只是未習慣藥物的反應，著她多喝點水，多點休息，可是接連數天，情況還未見改善。

直至她來我處覆診時，我為她量度血壓，發覺並不低，甚至高達 130 多度，再經過詳細的檢查，我察覺到她形容的那種頭暈，不是血壓低那種情況，一般來説，若是血壓控制不好，躺下時或坐下時血壓會偏高，而當站立時血壓立即下降，因而導致頭暈，相反婆婆在躺下及起身時，血壓未見有太大差異。後來我再細心與她傾談，得知她是天旋地轉的那種暈眩，轉得她幾乎嘔吐大作的模樣。而我又發現她的喉嚨和耳仔都通紅一片，細問下才知道她早前患上傷風感冒，原來是病毒走進了中內耳，引致耳水不平衡，頭暈徵狀根本與血壓扯不上關係。

　　由於婆婆著了涼又不欲告知家人，反將頭暈的原因推諉到藥物之上，説是藥物令她血壓降低所致，了解原委後我便給她處方醫治傷風感冒的藥物，當耳水不平衡的病情穩定下來，數天後她便不再感到頭暈了。後來我再為她調校藥物，把血壓控制在穩定的水平，數個月後，她更習慣了按時服藥，身體狀況大為改善。從這個故事可見，坊間或一些網上意見，都會説某某藥物會帶來那些副作用，病人往往輕信傳言，當服藥後感覺身體不適，自然而然便覺得是藥物的緣故。

　　也有情況是一些有一定學識水平的病人朋友，自行閱讀藥物説明書，更留意到當中羅列的罕見副作用，然而一般市民未必能夠準確解讀説明書的數據資料，最後導致先入為主，將一切不適感覺都歸咎於藥物所致，所以服用藥物前如有疑問，還是詢問專家意見，才是最為穩妥。

1. **有高血壓的病人最好不要喝咖啡或茶,因為對心臟不健康,是真的嗎?**

    醫學界暫時未有足夠的證據顯示,高血壓患者必須完全戒掉飲用咖啡或茶的習慣,關鍵是適量飲用,且咖啡或茶沖調不至太濃厚,對心臟便不會有太大的負擔。

2. **血壓藥不能隨便服用,一開始就停不了?**

    血壓藥並沒有依賴性,可隨時停藥的。但問題是一旦停藥,血壓會重新升高。由於高血壓是慢性疾病,需要長期以藥物控制。當然,病人可透過改善飲食和生活方式,讓血壓回復正常,再經醫生診斷看看可否調節藥物分量,甚至有停止服藥的可能。惟注意高血壓是沒有病徵,請勿自行停藥或配藥,須時刻提防這位沉默的殺手。

3. **何時才需要量度 24 小時血壓?家用的血壓計可靠嗎?**

    通常 24 小時血壓量度是用來幫助懷疑患有「白袍高血壓」的人士,以控制病情及監察其家居血壓情況。因為有些高血壓病人見到醫生時,血壓便會無意識地提升,但回到家中自行測量時,血壓又回復正常,所以 24 小時血壓量度就

能幫助醫生根據數據替病人作診斷，調整藥物及其分量。

　　而對於一般患高血壓的病人來說，只要每天至少早、晚各一次使用家用血壓計量度血壓，醫生就可以根據數據調校藥物，確保降血壓藥物能有效控制病情。

**4. 心臟病發是否普遍在冬天才會發生？**

　　不一定，但冬天的心臟病發率，確實比夏天較高。因為隨著溫度下降，人體需要較高的新陳代謝和心跳率來維持體溫，當中有可能增加心臟負荷而誘發心臟病。此外，天氣寒冷亦會容易令血管收縮，此故亦令病發的機會較高。其實，任何極端的天氣也有可能導致心臟病發，因此，在酷熱天氣警告下，病者若進行運動，也須注意自己的身體情況呢！

**5. 血壓藥最好在早上服用？**

　　不一定。目前沒有統一的建議何時才是最好的服藥時間，只要每天定時服食藥物，並非在自我感覺良好時自行停藥，便不會令血壓不穩定。由於一般人生活習慣是白天工作，晚上休息，而白天的血壓容易升高，所以有些病人會認為早上服用藥物會較合適。

# Chapter 3

# 心臟病

# 3.1 解構心臟真面目？

人類的心臟每天搏動 10 萬次，將血液運往長約 8 萬公里的血管，維持血液在身體的循環。雖然心臟對人類的生命至關重要，但它的真面目你又有多了解呢？

心臟其實是一個中空且肌肉發達的器官，其中包含多個腔室，如心房、心室，它們的各自功能如下：

心房：接收進入心臟血液的腔室。人的心臟具有四個肌肉發達的腔室，排列成兩對，心房是上面的兩個腔室。左心房接受由肺部送來的含氧血液，而右心房則接受由身體所送來的缺氧血液。當心房收縮時，便會將血液壓送到兩個心室中。

心室：將血液排出心臟的腔室。當心室收縮時，即將血液由心臟壓送入動脈內。人的心臟中左心室比右心室大，因為左心室負責壓送血液循環全身，而右心室則只將血液送往肺部。

心跳又稱為心搏，它受到心臟中稱為寶房結或節律點的一小塊肌肉所激發。節律點產生的電脈衝傳播到整個心臟，並使心臟的各腔室按正確的順序收縮。此外，心臟還有一片名為心瓣膜的重要構成部分，它會隨著心臟搏動而開閉，作用是只讓血液單向流動。人的心臟有兩組瓣膜，三尖瓣和二尖瓣以防止血液由心室逆流到心房；半月瓣則防止動脈中的血液流回心室。

# 3.2 甚麼是心臟病？

香港心臟病致死的人數每年均有上升的趨勢，近年更成為先進國家的第一號殺手，而心臟病死亡率中，又以冠心病為最高。

現時香港約有 40 萬人患有冠心病，當中接近半數人士更不知道自己已患病。每年因冠心病而死亡的約有 6,000 人，據臨床數據顯示，約有 50% 冠心病患者在全無症狀及感覺下發病；而每 100 名發病者便有 20 人即時死亡，20 人經治療後亦告不治，即冠心病發病後能成功生存下來的約只有 50~60 人。而冠心病的風險更隨年齡增加而上升，中年人士的發病比例為 6：1（男：女）；老年兩性發病比例相約。

# 3.3 心臟病的成因

醫學上還未能確實心臟病的成因，但從研究得知，有八個主要「危險因素」足以構成、促使或引起心臟病發現，包括：

1. 膽固醇過高，患心臟疾病的機會比普通人多三倍：因為體內過多的膽固醇會積聚在血管內，使血管日漸狹窄，妨礙血液流通

2. 吸煙人士比普通人的機會多兩倍半：原因是香煙中的尼古丁及煙草化學物質會損害心臟血管，若血管出現裂痕，膽固醇便會積聚起來

3. 血壓高，比常人的機會多兩倍半：血壓高會使到血管收縮、硬化

4. 糖尿病，女性患者有心臟病的機會比一般人多一倍，男性多百分之五十

5. 過分肥胖：因為肥胖引致血壓高、血脂肪過高、糖尿病，而這些疾病又會誘發心臟病

6. 生活緊張：神經緊張令心律失常、內分泌失調，影響心跳，刺激心臟病發

7. 遺傳

8. 缺乏運動

以上不良的飲食和生活習慣，加上糖尿病、高血壓及高血脂，亦是誘發冠心病的幫兇。而近年冠心病患者呈年輕化趨勢，30 歲的年輕患者亦非罕見，可見情況已經不容忽視。

# 3.4 心臟病等於冠心病？

冠心病（冠狀動脈性心臟病）又稱冠狀動脈粥樣硬化性心臟病或缺血性心臟病，為心腦血管疾病之一。冠狀動脈是一組血管，以供應氧氣及營養給心臟肌肉，維持心臟的運作，如冠狀動脈出現粥狀硬化，血管便會逐漸變窄，血液流量亦隨之減少，每當患者過勞或進行一些較為劇烈的活動，血液輸送供不應求，便會導致心臟肌肉缺氧而引起心絞痛；或當積聚於血管壁的膽固醇斑塊破裂，令血小板迅速結集形成血凝塊，便會阻塞血液流動，導致動脈栓塞，造成心絞痛、心肌梗塞或猝死，這種因心臟血管狹窄所引致的心臟病，都稱為冠心病。

導致冠心病的不可改變因素包括年齡、性別、遺傳等，如隨著年歲增長，動脈內膜有脂性物質積聚，脂性物質積聚到某一程度，會使血管變窄，血管壁亦會因此失去彈性而硬化起來，此現象稱為粥樣硬化。此外，如患有高血壓、高膽固醇、糖尿病、吸煙、肥胖、缺乏運動、長期緊張等，亦會增加患上冠心病的機會[1]。

然而不同程度的冠心病，病徵也各有不同，常見的徵狀包括：

1. 心絞痛

2. 心跳紊亂

3. 氣促

4. 出汗

5. 腳痛

6. 疲倦及昏厥

雖然徵狀或許不會同時出現，但只要出現上述任何一或兩項病徵，建議應及早求醫，接受詳細檢查及診治。

除了冠心病外，其實還有其他不同種類的心臟病，如先天心臟病、風濕性心臟病、心瓣性心臟病、原發性心肌病等，只是當中以冠心病最為普遍而已。

# 3.5 改善生活習慣也可預防心臟病？

要預防心臟病，保持心臟的健康，我們應該趕快改變生活習慣，包括戒煙、保持正常體重、運動、控制壓力、吃得健康。

### 1. 均衡飲食與心臟病

減少攝取脂肪，特別是飽和脂肪，對保持心臟健康十分重要，不過也不是所有的脂肪也會造成心臟危機的，就如蘊含豐富脂肪酸，包括 EPA 及 DHA 的魚類脂肪，便是一種能夠保護心臟的脂肪。調查顯示，經常吃魚（特別是冷水魚）的人，比那些經常吃飽和動物脂肪的人患上心臟病的機會為低。

## 2. 抗氧化劑 + 維生素 + 礦物質 = 強健的心臟?

能夠改善心臟健康的抗氧化營養素,包括維生素 C 和胡蘿蔔素,若日常攝取不足的話,也會嚴重影響心臟的健康。

營養素礦物質鎂,在保護心臟方面也扮演非常重要的角色,日常透過進食綠色蔬菜,便可攝取。礦物質鎂可以在心臟細胞內找到,當它的水平下降,心臟便無法維持正常的節拍和收縮,因而導致心跳失常,更可能導致心臟病發。

可見透過攝取足夠營養(包括保護心臟的營養素),心臟病是可以預防的,而且飲食均衡,亦有助保持身心健康。

## 3. 壓力(Stress)與心臟病

情緒受壓,會導致腎上腺素分泌大量荷爾蒙,讓呼吸和心跳加速,血壓和血糖水平也會上升,而身體也要釋放更多的高能量脂肪到血管來應付能量的需求。此外,這些荷爾蒙也會增加血小板的濃度,從而引發心臟病。

應付壓力有妙法?

— 運動有助減壓,每當做完運動,心跳便會減慢,血壓亦會降低,呼吸也會放緩

— 吃一些含高分量的複合碳水化合物和纖維的食物,因為壓力會加速人體的新陳代謝,以致增加所要消耗的能量

— 不要用抽煙作為減壓的捷徑,因為吸煙只會為身體健康帶來負面影響

— 可嘗試透過冥想,紓緩壓力,以下步驟可作分享參考:

i. 在四周寧靜的環境中,舒適地坐下

ii. 閉上眼睛。由腳部開始慢慢向上方放鬆肌肉，直至面部肌肉也都放鬆

iii. 用鼻孔呼吸，將注意力集中在呼吸上，每呼吸一下，對自己説「一」，這讓你的呼吸來得更容易和自然

iv. 每次練習維持 10 至 20 分鐘，完成後，閉上眼睛靜坐數分鐘，再張開眼睛

v. 這個練習每日做一至兩次，但不要在飯後 2 小時內進行，因為消化過程可能影響了放鬆練習的效果

## 4. 運動（Exercise）與心臟病

研究顯示，缺乏運動是心臟病的導因之一。運動除了能幫助預防心臟病，更有以下多項好處，還不快快動身！

定期運動的好處：

— 改善心肺功能

— 降低血壓

— 減少脂肪

— 降低膽固醇

— 增強對壓力及緊張的忍耐能力

— 控制或預防糖尿病

**參考資料：**

1.　Arnett DK, et al. Journal of the American College of Cardiology. 2019;74.

# 病例分享

　　冠心病的來襲，可說是不分年齡，那管你正當盛年，也難保不會一天被盯上。前陣子一個晚上，我正打算放下手頭工作，玩一玩鍾意的空手道，舒展筋骨。豈料電話突然響起，原來是養和醫院的腸胃專科醫生朋友，他說道：「我有病人本是前來做腸胃鏡檢查，但我為他做心電圖檢查時，卻發現心跳有些異樣，你可否前來看看呢？」我當下前往醫院，見過這位年約 50 歲，體型肥胖，從事金融行業的男病者，我發現他的心電圖確實有點奇怪，便問他近來身體有否感覺不妥，他表示在 1 個月前的某個夜晚，在家突然感到心口像被石塊壓著一樣，感覺疼痛，待在他身旁的太太接著說，那時丈夫痛得面色發青、全身冒出冷汗，只是他推搪說胃痛而已，痛楚持續約半小時，他便逕自返回睡房睡覺，翌日醒來表示已無大礙，便如常上班去了，惟獨近來上落三數層樓梯，他便感覺胸口像被重重的壓著。

　　聽罷我暗忖情況或許不妙，50 歲中年男士體能怎會如此不濟，上落三數層樓梯便讓他感到不適？於是我立即為他檢查血壓、血糖及膽固醇，發現他有三高問題，在超聲波檢查中，我發現他心臟有一片肌肉郁動得不太理想，加上心電

圖的變化，我估計他心臟那片肌肉已經壞死，因血管出現栓塞，最終導致冠心病。

猶幸他那時情況還未算太嚴重，我先給他調校藥物控制病情，2星期後再進行通波仔手術，在他左前幹支及右冠心動脈合共放了兩個支架，手術後不久他便全然康復。雖然還須服藥來控制三高情況，但他已能重返工作崗位，因為這次發病，他更開始乖乖的做運動及戒口，保持身體健康。

這個故事告訴大家，若然一個身形肥胖的中年男士，經常面對巨大的工作壓力，有三高問題卻又不自知，突然感覺心口中間偏左位置痛得像透不過氣來，甚至痛得下巴及手部也有麻痺感覺，痛楚維持超過 20 分鐘，加上感覺暈眩、冷汗直冒，這時便要盡快求醫，絕不可像故事主角般置之不理，須知道每次心臟病發，都會有三分之一至一半的病人失去生命，這位朋友能逃過一劫，只是幸運而已。冠心病患者不一定是年長人士，中年人也會因為飲食習慣、工作壓力大等因素影響而患病，更重要的是很多人都自以為身體一向健康，冠心病總不會不請自來吧！而這種對自己身體狀況的過分自信，卻隨時以賠上性命作為代價。

## 1. 容易受驚（心血少）的人，是否較容易患有心臟病？

「心血少」一說有許多可能性，可以是腦血管、腦神經問題，亦可能是指心臟供血不足導致供血不順、心律不整、血管閉塞等，令血液無法供應到大腦而失去意識。而情緒突然受刺激，確實有機會導致血壓忽高忽低，心臟供血系統一時應付不來，有機會暈倒，這有可能就是為何民間相信「心血少唔嚇得」。

心臟是人體內其中一個重要器官，負責供應血液給整個身體，當然亦包括了心臟本身。而常聽人提起的「冠狀動脈」，簡單來說就是圍繞心臟的血管，是心臟供血系統中極其重要的一部分，用以供應整個心臟的肌肉，以至支持心臟每天約十萬次的跳動。

在心臟病中，冠心病的患者比例最多，粥樣斑塊積聚在冠狀動脈的內壁，導致冠狀動脈硬化、狹窄或阻塞，可見民間所謂的「心血少」，並沒有證據顯示與心臟病有直接關係。

## 2. 心臟病是否俗稱的老人病？年紀多大便要開始接受相關檢查？

30 歲或以上人士，建議每 3 年檢查一次，項目包括驗血糖、血脂及量度血壓，並評估心律如接受心電圖檢查，了解心跳有否過快、過慢及出現紊亂；40 歲或以上人士，則建議每 2 年接受一次上述檢查；至於 50 歲或以上人士最理想是每年進行檢查。

雖然年紀愈高，患心臟病機會愈大，因動脈壁隨年齡僵硬引致心臟負荷增加，引致惡性循環，然而卻不可視之為常態。

## 3. 「心痛」是否會痛至引發心絞痛？怎樣分辨心絞痛和「心痛」？

心絞痛是冠心病的徵狀，通常是在患者體力勞動期間發生，開始時感覺胸口疼痛或緊悶，像胸部被重物壓著或拉扯般。心絞痛最易在飯後步行時發生，此外發怒或壓力下，亦會令情況惡化。

而心臟病發作的常見徵狀——壓榨性中央胸痛，胸部會出現輕度不適，呼吸急促、濕冷、出汗、面色灰白、暈眩、噁心和嘔吐。

## 4. 如何治療心肌梗塞？

心肌梗塞通常是由動脈粥樣硬化和冠狀動脈血栓所引起，動脈粥樣硬化會導致血管逐漸收窄，斑塊有時會破裂並誘發血小板和纖維蛋白聚合，形成血栓並完全阻塞血管，導致心肌梗塞。

心肌梗塞的典型徵狀包括胸口疼痛和胸部不適，有時會延伸到下巴和左臂，其他症狀包括出汗和呼吸困難等。

早期的治療對心肌梗塞患者尤其重要，治療方案主要包括藥物和血管重建，如冠狀動脈介入治療術（PCI，俗稱通波仔手術）和冠狀動脈搭橋手術（CABG，俗稱搭橋手術）[1]。

藥物治療方面，會處方抗血小板、抗血栓等藥物式溶解血栓藥物，此外，亦可能使用其他有助於心臟功能或降低血脂的藥物；而手術治療方面，醫生會利用通波仔手術將心導管放入血管及心臟不同部位，然後將球囊放到收窄點令血管擴張，再放入合適支架鞏固，可以令血管保持暢通[2]。若血管變窄的地方很長，而患者同時為糖尿病人，患者有機會須接受搭橋手術[2]。即使完成手術後，患者亦須長期服食抗血小板藥，以保護血管與支架，更重要的是要控制所有高危因素，避免血管再度收窄。

## 5. 男女心臟構造大不同？女士愈「細心」，愈易患上微細血管心臟病？

女性心臟，包括心室、心房普遍都較男性小，女性的冠狀動脈直徑亦會比較細；此外，女性的心跳一般較男性快，但心臟每下收縮時所泵出的血量卻比男性少 10%。

檢查發現，出現心絞痛病徵的女士，其中有一半的冠狀動脈事實上並未出現嚴重狹窄。女性絕經前若缺少雌激素會增加年青女士患上「微細血管冠心病」的風險，這類冠心病很多時是影響心臟內較微小的血管，而造影檢查（coronary computed tomography angiography, CCTA）未必能發現。

「微細血管冠心病」容易引致「微細血管心絞痛」，又稱為「心臟 X 綜合症」（Syndrome X），原因是冠狀動脈微細血管的功能障礙造成心肌缺血，痛楚持續的時間會更長，亦會更嚴重；痛楚會伴隨氣短、疲勞、無力及睡眠問題，通常會於日常生活活動中及精神緊張時出現。

## 6. 為何女性更年期後容易患上心臟病？

年輕女性似乎「較少」罹患心臟病，這是因為女性荷爾蒙有保護心臟的作用。雌激素有助維持心血管健康，令年輕女性出現動脈粥樣硬化的可能性減低。

一旦踏入更年期，女性身體的雌激素水平會漸漸下降，心臟血管失去了保護，患病機會隨之增加，這也是女性心臟病發的平均年齡比男性高的原因（男性為 66 歲；女性為 70 歲）。

隨著雌激素減少，女性的整體新陳代謝也會受影響，尤其是血壓及膽固醇水平。女性 50 歲以前患上高膽固醇的機會較低，但絕經期間阻塞血管的壞膽固醇水平會上升 14%，因此 65 歲以後壞膽固醇水平反而高於男性。再加上女性停經後容易有血壓上升情況。雙重夾擊下，女性患上動脈硬化、心肌梗塞等心血管疾病的機率也會增加。

## 7. 常笑說「心如刀割」、「痛心疾首」，心絞痛的痛楚是否如刀割一樣？

心絞痛通常是在體力勞動期間發生，發怒或壓力亦會令情況惡化。開始時是感覺胸口鈍痛或緊悶，好像胸部有重物壓著或被拉緊，因此並非像「刀割」般痛。痛楚可能延伸至左肩、手臂；反射至右肩、頸部、下巴、上腹部或後背。很多人將其與消化不良或胃酸倒流的感覺混淆，其實心絞痛除了痛楚，還會出現呼吸困難、出汗和心悸。

心絞痛可分為三大類：

· 穩定型心絞痛：常因運動、情緒激動、天冷等因素而
發作，只會持續幾分鐘，休息後痛楚便會紓緩。

· 不穩定型心絞痛：只是輕微運動或甚至在休息時亦會
突然感到痛楚。患者有突發心臟病的即時風險，應立
即尋求緊急救援。

· 變異型心絞痛：變異型心絞痛隨時可以發生，而事前
全無預兆。這是冠狀動脈抽搐所引致，這類的心絞痛
較容易被藥物所控制。

此外，加拿大心血管學會亦按照心絞痛的嚴重程度，劃
分為四種類型：

· 第一類：劇烈活動引致的心絞痛

· 第二類：心絞痛造成日常生活活動（如快速行路、上
樓梯）輕度受限

· 第三類：心絞痛造成日常體力活動（如在平地上行一
至兩個街區）明顯受限

· 第四類：休息時亦出現心絞痛徵狀，無法輕鬆地進行
任何體力活動。

## 8.　俗語有云「心病還需心藥醫」，心絞痛該如何處理？

心絞痛患者需要透過許多檢查，如運動心電圖、血管造影，來進一步釐清冠狀動脈狹窄的情況。不穩定型心絞痛可能是心肌梗塞的前兆，需要即時治療；而穩定型心絞痛則需要醫生配合實際病況來作出判斷。心絞痛的處理分為藥物治療及手術治療。

- · 藥物治療：藥物的功能主要是減少心臟耗氧量，令心跳減慢，降低血壓或擴張冠狀動脈。常使用的藥物有亞士匹靈、硝化甘油、$\beta$ 阻斷劑、抗凝血劑、鈣離子阻斷劑及晚鈉電流阻滯劑。

- · 常見的手術治療是冠狀動脈介入治療術（俗稱「通波仔」），用支架撐開病灶處，可令冠狀動脈血管保持暢通。倘若有多條血管阻塞的病患，則可考慮進行冠狀動脈繞道手術（俗稱「搭橋」）。

**參考資料：**

1.　Mach F, et al. European Heart Journal. 2019;00:1-78.

2.　Neumann FJ, et al. European Heart Journal. 2019;40:87-165.

# Chapter 4
# 冠心病的預防與治療

# 4.1 冠心病的風險？

上一篇章已經探討過，在不同種類心臟病中，以冠心病最為普遍，現時香港每年約有 77,600 人因心臟病入院，6,190 人死亡（2015 年），佔總死亡率 13.5%，為本港第三號殺手，而 1.6% 的 15 歲或以上人口更被醫生確診為冠心病人（2003 年）[1]。在全球，以及英、美兩地的數據亦顯示，冠心病同樣穩佔殺手排名的首列位置，可見其影響之巨。

| 全球 [2] | 美國 [3] | 英國 [4] |
|---|---|---|
| - 1 億 2,600 萬患者，佔世界人口 1.72%<br>- 900 萬人死亡<br>- 全球第一號殺手，患者數字正逐年上升 | - 1,820 萬成年患者（20 歲或以上），佔人口 6.7%<br>- 365,914 人死亡（2017 年）<br>- 美國第一號殺手 | - 760 萬，佔人口 11.2%<br>- 每年有 163,000 人死亡，總死亡人數中佔 27%<br>- 第二號殺手 |

然而，近年香港的冠心病統計數字比較不完整，筆者相信香港近 20 多年來，作為地球上一個最高度城市化，深受環球快餐文化熏陶，在極高的精神及生活壓力下，絕大多數人又缺乏恆常運動，真實的統計數字應大約在英、美的伯仲之間，即估計約有 9% 人口患有冠心病（約 50% 以上人士因未有徵狀，而不知道自己已患上此病）。

更讓人不能掉以輕心的，是近年冠心病患者有年輕化的趨勢，30 歲的年輕患者亦非罕見，可見冠心病已非老人家的健康大敵，年輕一代也有被盯上的可能。

要避免冠心病奪命的風險，除了要戒除不良的飲食和生活習慣，如吸煙、缺乏運動、精神壓力過大等，也要盡辦法遠離糖尿病、高血壓及高血脂等冠心病幫兇。此外，定期進行深入及針對性的檢查，亦

是預防冠心病的重要一步，成年人在 18 歲後便應每年進行身體檢查，深入程度視乎病歷及家族病史，故檢查項目因人而異。

# 4.2 身體檢查，會檢查甚麼？

想要評估和診斷冠心病，可以進行非入侵性檢查為第一步，項目一般包括：

1. 常規血液測試

2. 小便檢查

3. X 光

4. 心電圖檢查、運動心電圖

5. 心臟超音波檢查、24 小時心臟檢查

高危人士若對上述檢查仍存有懷疑，亦可透過電腦掃描血管造影、磁力共振心臟造影、核子掃描或心導管等侵入性檢查作跟進檢查，上述檢查都能準確反映先天性或隱性的冠心病，所以千萬不要看輕定期檢查身體的重要性。

而與家庭醫生保持緊密聯繫，亦是預防冠心病的最有效方法，因為家庭醫生是最熟悉和了解長期固定求診者及其家人的身體狀況，他們往往憑著求診者健康的些微轉變，便可及時診斷出致命疾病，讓患者能及早接受治療。

 **心血管風險評估佛萊明風險分數表**
## （Framingham Risk Score）

### 男性未來 10 年患冠心病風險測量表（基於總膽固醇量計算）[6]

此測量表專為所有 20 歲以上的非心臟病或糖尿病患者而設，根據 2004 年 NCEP 的更新指引，心臟病或糖尿病患者其心臟病風險一律被評定為高風險，故無須進行評估。

**步驟一：年齡**

| 年齡 | 分數 |
| --- | --- |
| 20-34 | -9 |
| 35-39 | -4 |
| 40-44 | 0 |
| 45-49 | 3 |
| 50-54 | 6 |
| 55-59 | 8 |
| 60-64 | 10 |
| 65-69 | 11 |
| 70-74 | 12 |
| 75-79 | 13 |

## 步驟二：總膽固醇水平

| Mg/dL 或 mmol/L | | 分數 | | | | |
|---|---|---|---|---|---|---|
| | | 年齡 20-39 | 年齡 40-49 | 年齡 50-59 | 年齡 60-69 | 年齡 70-79 |
| <160 | <4.14 | 0 | 0 | 0 | 0 | 0 |
| 160-199 | 4.15-5.19 | 4 | 3 | 2 | 1 | 0 |
| 200-239 | 5.20-6.19 | 7 | 5 | 3 | 1 | 0 |
| 240-279 | 6.20-7.20 | 9 | 6 | 4 | 2 | 1 |
| ≥280 | ≥7.21 | 11 | 8 | 5 | 3 | 1 |

## 步驟三：吸煙習慣

| 吸煙習慣 | 分數 | | | | |
|---|---|---|---|---|---|
| | 年齡 20-39 | 年齡 40-49 | 年齡 50-59 | 年齡 60-69 | 年齡 70-79 |
| 非吸煙人士 | 0 | 0 | 0 | 0 | 0 |
| 吸煙人士 | 8 | 5 | 3 | 1 | 1 |

如果在過去 1 個月內曾吸煙，請選擇吸煙人士類別。

## 步驟四：高密度膽固醇（好膽固醇）水平

| Mg/dL 或 mmol/L | | 分數 |
|---|---|---|
| ≥60 | ≥1.55 | -1 |
| 50-59 | 1.30-1.54 | 0 |
| 40-49 | 1.04-1.29 | 1 |
| <40 | <1.04 | 2 |

## 步驟五：血壓

| 收縮壓（mmHg） | 分數 | |
|---|---|---|
| | 沒有服用藥物 | 服用藥物 |
| <120 | 0 | 0 |
| 120-129 | 0 | 1 |
| 130-139 | 1 | 2 |
| 140-159 | 1 | 2 |
| ≥160 | 2 | 3 |

收縮壓（又稱上壓）是量度血壓的讀數的第一個數字。例如血壓讀數是 120/80 mm/Hg，所以心臟收縮壓是 120 mm/Hg。

## 步驟六：步驟一至五合共總分

| 總分 | <0 | 0 | 1 | 2 | 3 | 4 | 5 | 6 | 7 | 8 | 9 | 10 | 11 | 12 | 13 | 14 | 15 | 16 | ≥ 17 |
|---|---|---|---|---|---|---|---|---|---|---|---|---|---|---|---|---|---|---|---|
| 未來 10 年患上冠心病的風險（%） | <1 | 1 | 1 | 1 | 1 | 1 | 2 | 2 | 3 | 4 | 5 | 6 | 8 | 10 | 12 | 16 | 20 | 25 | ≥30 |

### 女性未來 10 年患冠心病風險測量表（基於總膽固醇量計算）[6]

此測量表專為所有 20 歲以上的非心臟病或糖尿病患者而設，根據 2004 年 NCEP 的更新指引，心臟病或糖尿病患者其心臟病風險一律被評定為高風險，故無須進行評估。

### 步驟一：年齡

| 年齡 | 分數 |
|------|------|
| 20-34 | -7 |
| 35-39 | -3 |
| 40-44 | 0 |
| 45-49 | 3 |
| 50-54 | 6 |
| 55-59 | 8 |
| 60-64 | 10 |
| 65-69 | 12 |
| 70-74 | 14 |
| 75-79 | 16 |

## 步驟二：總膽固醇水平

| Mg/dL 或 mmol/L | | 分數 | | | | |
|---|---|---|---|---|---|---|
| | | 年齡<br>20-39 | 年齡<br>40-49 | 年齡<br>50-59 | 年齡<br>60-69 | 年齡<br>70-79 |
| <160 | <4.14 | 0 | 0 | 0 | 0 | 0 |
| 160-199 | 4.15-5.19 | 4 | 3 | 1 | 1 | 1 |
| 200-239 | 5.20-6.19 | 8 | 6 | 2 | 2 | 1 |
| 240-279 | 6.20-7.20 | 11 | 8 | 5 | 3 | 2 |
| ≥280 | ≥7.21 | 13 | 10 | 7 | 4 | 2 |

## 步驟三：吸煙習慣

| 吸煙習慣 | 分數 | | | | |
|---|---|---|---|---|---|
| | 年齡<br>20-39 | 年齡<br>40-49 | 年齡<br>50-59 | 年齡<br>60-69 | 年齡<br>70-79 |
| 非吸煙<br>人士 | 0 | 0 | 0 | 0 | 0 |
| 吸煙人士 | 9 | 7 | 4 | 2 | 1 |

如果在過去 1 個月內曾吸煙，請選擇吸煙人士類別。

## 步驟四：高密度膽固醇（好膽固醇）水平

| Mg/dL 或 mmol/L | | 分數 |
|---|---|---|
| ≥60 | ≥1.55 | -1 |
| 50-59 | 1.30-1.54 | 0 |
| 40-49 | 1.04-1.29 | 1 |
| <40 | <1.04 | 2 |

## 步驟五：血壓

| 收縮壓（mmHg） | 分數 | |
|---|---|---|
| | 沒有服用藥物 | 服用藥物 |
| <120 | 0 | 0 |
| 120-129 | 1 | 3 |
| 130-139 | 2 | 4 |
| 140-159 | 3 | 5 |
| ≥160 | 4 | 6 |

收縮壓（又稱上壓）是量度血壓的讀數的第一個數字。例如血壓讀數是 120/80 mm/Hg，所以心臟收縮壓是 120 mm/Hg。

## 步驟六：步驟一至五合共總分

| 總分 | <9 | 9 | 10 | 11 | 12 | 13 | 14 | 15 | 16 | 17 | 18 | 19 | 20 | 21 | 22 | 23 | 24 | ≥ 25 |
|---|---|---|---|---|---|---|---|---|---|---|---|---|---|---|---|---|---|---|
| 未來 10 年患上冠心病的風險（%） | <1 | 1 | 1 | 1 | 1 | 2 | 2 | 3 | 4 | 5 | 6 | 8 | 11 | 14 | 17 | 22 | 27 | ≥30 |

# 4.3 冠心病的治療

冠心病的治療，不論在藥物及手術方面，均在近 30 多年來取得了重大突破，再發病率和死亡率得以大大下降，有接受正規治療的病人無論在再病發率及死亡率，都比沒有接受治療的病人優勝 80% 之多。「病向淺中醫」這傳統智慧，到今天仍是至理名言。

冠心病的治療，有以下不同方法：

1. 生活模式管理（Life-style Management）

2. 藥物治療（Medical Therapy）

3. 經皮導管冠心動脈成形術（俗稱通波仔）（PTCA - Percutaneous Transluminal Coronary Angioplasty）

4. 冠心動脈旁路手術（搭橋手術）（CABG - Coronary Arterial By-pass Grafting）

5. 心臟移植（Heart Transplantation）

當中，因通波仔手術適用性廣，在急性心肌梗塞和慢性冠心病（心絞痛）的病人中，均有非常理想的療效，更有高成功率（95% 以上）、低危險性（1% 以下）和低復發率（每年 5-10% 以下）的優點。到了今天，通波仔已經成為了香港最普遍使用的心臟手術，以下數據是指香港每年進行的手術數量，可供大家參考：

通波仔：10,000 至 15,000 人

搭橋手術：300 至 500 人

心臟移植：1 至 5 人

## 動脈粥樣硬化的病理學進程

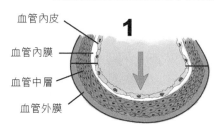

血管內皮

血管內膜

血管中層

血管外膜

慢性血管內皮創傷：
高血脂、高血壓、吸煙、
高同型半胱氨酸、
毒素、病毒、免疫反應

對創傷的反應

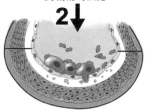

血管內皮功能障礙
（如增加滲透性、
白血球黏連）。單
核細胞黏連和遷移

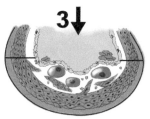

平滑肌被招募入血管
內皮。巨噬細胞激活

脂肪紋

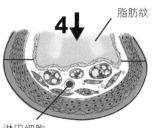

巨噬細胞及平滑肌
細胞吞噬脂肪

淋巴細胞

纖維脂肪性血管粥樣硬化

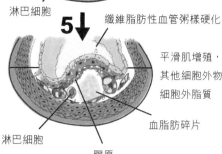

平滑肌增殖，膠原及
其他細胞外物質沉積，
細胞外脂質

血脂肪碎片

淋巴細胞

膠原

**愈早治療，存活率愈高，把握徵狀發生後的「黃金一小時」**

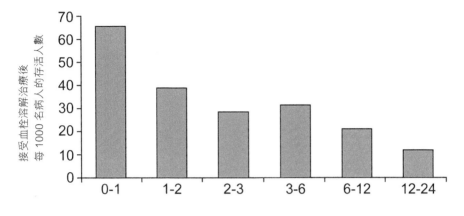

出現徵狀後的時間（小時）

# 4.4 解構通波仔手術

通波仔發明於 1977 年（Drs. Gruentzig and Myler），在 1988 年引入香港，在司徒拔道的港安醫院率先進行[5]，至今在香港已經歷 30 多年的發展。

通波仔手術會在局部麻醉下進行，心臟科醫生通過一條手或腳的動脈，放入一條柔軟細長（約 2-3 毫米直徑）的纖維導管，直達心血管的入口。再用針筒，把適量的造影劑，通過導管注入冠心血管。在 X 光和電腦的幫助下，冠心血管的分布、栓塞的位置和阻塞程度都能在病人進入手術室約 30 分鐘內，清晰地展現在電腦顯視屏上。

接著醫生根據影像資料，選擇出最適合的通波仔導管、合金絲線、氣囊（波仔）及支架。通過導管，比頭髮更幼（0.014 吋直徑）的合金絲線通過栓塞了的冠心血管，醫生再把附上合金支架的氣囊，通過合金絲線導進冠心血管，並放好在栓塞的位置。

經 X 光影像反覆核對位置後，醫生會用大約六至廿五個大氣壓力的造影劑液體把氣囊張開，打通阻塞的血管。合金絲支架亦會同時被張開，並撐在血管壁上，支撐著已被打通的血管。在 X 光確認手術成功後，除了合金支架外，所有的儀器都會即時移除。再經止血後，通波仔手術一般在大約 2 至 3 小時內完成，大多數病人都能在手術完成後 1 天之內出院。而合金支架會在手術完成後的半年至一年內，被血管內壁的表面包著，正式成為身體的一部分。

# 4.5 通波仔手術的優點

以上是一個比較簡單的通波仔手術過程的描述，而選擇採用通波仔作治療方案，因其有以下優點：

1. 只須局部麻醉

2. 傷口只有 ~3 毫米直徑（微創手術）

   — 手腕的撓動脈上（Radial Artery）或；
   — 在腹股溝（Groin）的股動脈（Femoral Artery）

3. 康復期及住院期較短（大約 1 至 3 天）

4. 成功率高（在適當的病人中，成功率可達九成以上）

5. 危險性低（在穩定的病人中死亡及嚴重併發症出現率少於 1%）

6. 再阻塞率可低於每年 5-10% 或以下

# 4.6 甚麼是搭橋手術？

雖然通波仔手術有其優點，但有一些情況，如栓塞位置不適合進行通波仔手術、心血管栓塞位置較多，較嚴重或位置在左主冠心動脈的病人，搭橋手術在長遠復發率則較為優勝。

搭橋和通波仔同樣是透過外科手術治療心臟冠狀動脈出現粥樣硬化的阻塞問題。搭橋手術，正確名稱為冠狀動脈搭橋手術（Coronary Arterial By-pass Grafting, CABG），早在 70 年代已經在香港出現，與通波仔手術相比，搭橋所需要的手術時間、住院及康復期也較長，手術風險約為 3 至 5%，10 年後復發率為 70%。搭橋手術的原理，是從病人胸腔或腿部尋找血管，對受閉塞的心臟血管進行「繞道」，讓血液能夠透過那條替代血管繼續流動。

搭橋手術的病人，需要進行全身麻醉，醫生會打開病人胸腔，讓心臟外露，然後使用心肺機，使病人的心、肺停止運作，接著醫生再從病人的胸腔和小腿尋找合適的血管，取出來進行搭橋手術。手術完成後，醫生會將運行血液從心肺機重新連接心臟，並進行封腔等結尾手術。

搭橋手術一般需時 3 至 5 個小時，完成後病人需要於深切治療部留院 1 至 2 天，如情況良好，便會轉至普通病房再觀察約 1 星期。搭橋手術屬入侵性高，傷口大，病人在留院及康復期間，或會出現的痛感或不適感都較高。

# 4.7 通波仔與搭橋，該如何選擇？

從通波仔與搭橋手術中作選擇，要視乎病人的冠心病嚴重程度，中度至輕度的冠心病適合「通波仔」，而當血管栓塞情況較複雜，如多條冠心血管非常狹窄等，進行「通波仔」手術反而更有難度，而術後的復發率亦較高，這情況選擇進行搭橋手術，便會較為合適。故此，病人應與醫生緊密合作，商量最佳的治療方案，為戰勝冠心病並肩作戰。

# 4.8 心臟病的藥物治療

要治療冠心病，醫生也會根據病情選擇處方藥物作治療方案，由於現今藥物愈見先進，只要病人能與醫生團隊合作，依照指示服藥，不少人的病情得以穩定下來，治療效果令人滿意。一般治療心臟病（冠心病）的藥物，大致可見以下類別：

1. **抗血小板藥物**

— 減低血管急性堵塞的機會（心肌梗塞／中風）達 ~20%

— 減慢血管硬化的進程

— 有少許增加重要出血的風險（約每年少於 0.1 至 2%）

常用藥物種類：

i. Cardiprin — Aspirin（卡迪普林—亞士匹靈）

· 因力量較弱，較多出現胃部不適、胃出血及敏感反應，近年逐漸被以下兩種較新的藥物取代。

ii. Plavix ─ Clopidogrel（柏域斯─氯格雷）

iii. Brilinta ─ Ticagrelor（倍林達─替格瑞洛）

2. **Beta-blocker（乙型受體阻滯劑）**

─ 能有效控制心跳的速率及血壓

─ 減少心臟的肌肉負荷及需氧量

─ 減少心臟病發作（心肌梗塞）的機會大約 20 至 30%

─ 改善心力衰竭患者的心臟輸出水平，減低病發及死亡率，提升
生活質素

─ 減少及改善心律不正患者的發病率

─ 因較早期的 Beta-blocker 有較多的副作用，如：

· 倦怠

· 怕冷

· 氣管收縮

· 勃起障礙

· 影響血糖及血脂水平

故此，近年在資源較佳的地方常用較新的 Beta-blockers，如：

i. Betaloc ZOK（Metoprolol Succinate）倍他樂克（美托洛爾）

ii. Concor（Bisoprolol）康肯（畢索洛爾）

iii. Nebilet（Nebivolol）耐比洛（耐比洛爾）

3. **Angiotensin Receptor Blocker, ARB（血管緊張素受體阻滯劑）**

─ 能有效降低心臟病及中風發病率約 20 至 40%

— 改善及提升心臟輸出，防止心力衰竭

— 減少及防止心率不正

— 防止、減少蛋白尿、腎臟功能下降及腎衰竭

常用藥物種類：

i. Diovan — Valsartan（荻奧蔓—纈沙坦）

ii. Aprovel — Irbesartan（安博維—厄貝沙坦）

iii. Blopress — Candesartan（博脈舒—坎地沙坦）

iv. Micardis — Telmisartan（美壓定—替心沙坦）

v. Olmetec — Olmesartan（安脈思—奧美沙坦）

與 ARB 功能相若但較舊式的 Angiotensin Convertase Enzyme Inhibitor, ACEI（血管緊張素轉化酶抑制劑）因在華人中有約 30 至 50% 發生乾咳及敏感等副作用，在經濟能力許可的地方已大多以 ARB 取而代之。

## 4. 降膽固醇及血脂藥

— 能很大程度上控制膽固醇及血脂水平

— 防止、降低血管硬化，以及腎功能的惡化

— 防止心臟病、中風的發病率達 20 至 40%

— 詳細的分析可參考〈膽固醇〉篇章內容

## 5. Anti-anginal Agents（抗心絞痛藥）

— Nitroglycerin（硝化甘油）

— 前身是發明於 1847 年的黑色炸藥（Black Powder）

— 1867 年由 Alfred Bernhard Nobel 諾貝爾（1833-1896）改良成比較穩定安全的黃色炸藥（Dynamite）

— 1878 年，因發現在稀釋（Dilution）後不會爆炸，又能擴張（Dilate）冠心動脈（Coronary Artery）及令血壓下降，減低心絞痛（Angina），成為行銷接近一個半世紀的常用藥物

— Nitroglycerin 雖然十分廉價，惟近年卻大量減少使用，原因是：

i. 長期使用會很快減低其作用，終致失效

ii. 除了能減輕心絞痛病情外，對冠心病本身並無長遠的功效，不能減少病發、住院及死亡率

iii. 可引致頭痛、血壓低、暈眩等副作用

iv. 與治療勃起障礙的常用藥物一起使用時，可以引起血壓嚴重下降的風險，相關藥物如下：

　· Viagra（Sildenafil）威而鋼

　· Levitra（Vardenafil）樂威壯

　· Cialis（Tadalafil）犀利士

— 現在，經常發生心絞痛的病人朋友，大多受惠於通波仔或搭橋手術而再沒有心絞痛，所以長期使用 Nitroglycerin 的人愈來愈少

— 只有兩種快速見效（1 至 2 分鐘），強力及短效（少於 60 分鐘）的緊急使用 Nitroglycerin 仍在普遍處方：

i. TNG（Trinitroglycerin）

　· Sublingual Tablet 脷底丸──Angised（Glyceryl Trinitrate）三硝酸甘油片

· Sublingual Spray 脷底噴劑 ——Nitrolingual Pumpspray（Glyceride Trinitrate）保欣寧噴霧劑

其中又以 Sublingual Spray 在開始使用後的保質期較長（1 至 2 年），使用方法較簡便及起效較快，在近年逐漸較比它便宜的脷底丸更受歡迎。

ii. Vastarel MR、Ranexa 近年來逐漸較多採用。因嚴重的心絞痛大都被手術解決了，而它們可接著提升冠心病患者的生活質素及耐力

· Vastarel MR — Trimetazidine（維爽力—曲美他嗪）

- 幫助心肌細胞在缺氧、缺血（冠心病）的情況下，盡量維持正常使用葡萄糖（Glucose）作為能源而非燃燒脂肪酸（Fatty Acid），令心肌在耗氧量較低的情況下，能產生更大的輸出

- 增加冠心病人的耐力及生活質素，減少心絞痛

- 減少使用脷底藥的需要

- 副作用與安慰劑十分相近

· Ranexa — Ranolazine（雷諾嗪）

- 調節心肌細胞的鈉離子隧道，從而增加細胞內的鈣離子水平，減低心肌的張力，減少耗氧量

- 增加冠心病人的耐力及生活質素，減少心絞痛

- 減少使用脷底藥的需要

- 幫助同時患有糖尿病的人，控制血糖

- 除了 ~1% 人會出現暈眩、反胃、倦怠等輕微副作用外，十分安全

# 4.9 做了通波仔手術，心臟病是否已痊癒，可以停藥嗎？

心臟病患者建議須定期覆診，讓醫生監察康復進度，根據情況決定是否可減少藥量，或須採用其他治療方案。此外，醫生也可從覆診過程中了解病人的身體狀況，建議合適的運動種類和強度，協助病人建立健康的生活習慣。

對於須接受通波仔手術的患者來說，已表示其病情已相當嚴重，故此在接受手術後，仍須按醫生吩咐服藥，尤其手術後首年更不可胡亂停藥，因支架未與血管完全融合，有可能出現血管再度栓塞等情況，嚴重者更會危及生命，直至 1 至 3 年後，醫生可能根據病情減少藥量，惟因血管病不單有損心臟健康，也有可能對身體其他器官，如腦部、腎臟等帶來影響，故此長期用藥的目的已不只針對心臟情況，而是著眼於防止其他器官部位出現問題。

# 4.10 結語

在過去的 100 年來，心臟醫學長足進步。到了今天，藥物及手術的治療均能有效地減低再發率、延長壽命及改善生活質素。絕大部分的病人，如果能夠及早將病情查出，及早就醫，病情都能有很大程度的改善。

**參考資料：**

1. Heart Diseases 5 Nov 2019, Centre for Health Protection, Department of Health, HKSAR, www.chp.gov.hk>health topics>content.

2. MA Khon et al Cureus 2020 JUL 23, 12 (7).

3. Heart Disease Facts, Centers for Disease Control and Prevention (CDC), cdc.gov/heartdisease/facts.htm.

4. UK Fact Sheet JAN 2021, British Heart Foundation, www.bhf.org.uk>files>bhf-cvd-statistics-uk-factsheet.

5. 香港的第一個金屬血管支架是在 1992 年植入的。

6. National Cholesterol Education Program. ATP III Guidelines At-A-Glance Quick Desk Reference. https://www.nhlbi.nih.gov/files/docs/guidelines/atglance.pdf (Accessed on 12 Oct 2015).

# 病例分享

　　我認識這個故事的主人翁，已經是 5 年前的事了。他是我一位好朋友的家人，5 年前的某一天，大概下午 5、6 點的時候，這位病人出現在我的診所，表示心口感覺疼痛，在我為他進行檢查後，發覺心電圖有異樣，而驗血結果亦顯示他是心臟病發，可是當時未能立刻為他安排到私家醫院手術，在爭分奪秒的情勢下，我決定通知診所附近某政府醫院的當值急症科及心臟科醫生，有病人現正前來求醫，最後這位病人到達急症室後，已被安排接受通波仔手術，成功救回一命，身體亦逐漸康復過來。

　　這 5 年間，他一直由政府醫院的醫生同事跟進病情，然而今年農曆新年假期前數天，他卻突然出現在我的診所中。甫坐下，他便跟我訴說著最近心臟感覺怪怪的，上落數層樓梯，或在半夜夢迴時，心口就會像被重石壓著一樣，跟他談談這些年的覆診情況，他說有時候或因工作太忙而忘了去醫院，又會因藥物吃光而停了服藥，就算一切順利見到醫生一面，表示過心口有點不舒服，可惜做過心電圖及抽血檢查後，醫生也未有發現異樣，推斷痛感或許是因工作壓力所致，只叫他放鬆心情，多做運動，先觀察看看。

但這位病人就是不放心，總覺得當下感覺跟 5 年前心臟病發時一模一樣，於是前來找我求助。於是我隨即為他進行多項檢查，超音波結果顯示他的心臟肌肉狀態雖然是差了點，但心臟功能基本仍屬良好，跑步機心電圖顯示他體能真的下降了，而電腦掃描顯示了他早年手術放置的支架，上、下游地方卻變得狹窄，惟情況也不算嚴重，所以我建議不如先調校藥物，待新年過後才進行通波仔手術。聽罷，他雖然仍顯得有點擔心，但也接受了我的方案，緩緩步出診症室。過了不久，我診所護士卻突然通知我，病人仍放不下心，向她訴說害怕病情實在耽誤不得，由於護士經常與病人溝通，更明白病人的想法，見他那愁眉緊皺的樣子，護士也感同身受，於是幫忙說項，讓我早點為他進行手術。

　　多得護士的盡力聯繫籌謀，病房、手術室等一切事宜都已準備妥當，我又怎可推辭呢！一切看似如我所料，惟世事卻往往出人意表，在手術室中心導管檢查顯示出來的清晰影像，告訴我低估了當時的病情。一般人的心臟都有三條血管，然而他心臟的第三條血管天生長得非常幼小，不能發揮功用，所以只剩下兩條血管可用，偏偏現在兩條早已放置支架的血管內，支架的上、下游位置出現栓塞，實際程度亦遠比我在電腦掃描的複合影像顯示時見到的更嚴重，故此情況已非常危險。猶幸救治及時，手術後他的症狀很快便消失無形，重拾健康。

從這位病人的經歷，可以看到接受通波仔手術的人，雖然復發率不高，但病人仍須注重運動及戒口，最重要是定期服藥。這位病人就是因為工作繁重，未能跟從政府醫院同事的指示前往覆診及服藥，最終導致舊病復發。此外，病人與醫生、護士本就是一個團隊，不妨多點溝通，作為病人更毋須怕尷尬，多點主動表達自己的身體狀況，對醫生診斷病情也有幫助。有時病人的感覺，較諸醫生或儀器的診斷，更見準確，因為一切儀器檢測和醫生診斷，説到底都只是估算而已，不可能百分之一百準確，所以病人須與醫生、護士通力合作，期望將這個誤差減至最低，若單靠醫生一人之力，能成功回天的例子，可以有幾多呢！

### 1. 「通波仔」手術植入的金屬支架，會否過不了如機場等的安檢？

事實上，安檢儀檢測金屬的能力，是取決於金屬本身的滲透性和導電性。目前常用的心臟支架根據材料的不同，可分為 316L 不鏽鋼支架、鎳支架、鉭支架及鈷鉻合金支架等，一般不易磁化（即滲透性很低），而導電性同樣也很低。因此，一般情況下，植入支架者通過安檢時，不會引發安檢儀發出警報，即使植入的是 316L 不鏽鋼支架，也極少觸發安檢儀的警報。

此外，安檢儀也不會對支架的結構和效能造成影響，對植入支架的患者不會造成相關不良影響。

### 2. 一個人體內最多可以植入多少個支架？

國際並無標準指明一個人最多可植入多少個支架，具體做法要根據患者身體條件。一般情況下，患者單次安裝的支架數量由兩至三支不等。

### 3. 「心臟支架」時隔多久便要更換一次？

支架一旦植入血管，就算開刀做手術都拿不出來。最理想的治療效果是，血管可以將支架完整包裹覆蓋，讓血管有重生的機會，使狹窄血管得以逐步恢復成原來正常的管徑。若然血管在植入支架後，仍出現再狹窄的情況，這時候便需要再次植入支架，或進行較複雜的心臟搭橋手術，而並不是將舊的「換」成新的。

**4. 植入支架後，是否可以不用再服藥？**

植入支架後，病人一定要謹遵醫囑，按時服用抗血小板藥。不然的話，外來物（支架）會刺激血小板產生，積累形成血塊，有機會堵塞血管，導致急性心臟病發，危及性命。

此外，病人也要定期檢查血壓、血糖、血脂等水平。如上述指標不能維持在健康水平，復發機會便會大幅提高。飲食方面，必須戒煙、減少飲酒和鹽分的攝取。日常可多吃含豐富纖維的食物，如各種蔬菜、水果、糙米及豆類等等，不但有助穩定血糖，還能降低血膽固醇，有效保持心血管健康。

**5. 植入支架後，如進行劇烈運動會否令支架移位？**

當支架安裝成功後，即使是在活動期間，也不會出現脫落現象。另外，支架會伴隨患者的一生，在手術後約 4 周支架表面就會被新生內膜覆蓋，成為血管壁的一部分，自此相伴終身。

# Chapter 5

# 糖尿病

# 5.1 糖尿病是甚麼？

糖尿病（Diabetes Mellitus）是一種慢性疾病。當人體進食過多碳水化合物，而胰臟分泌的胰島素（Insulin）不足，或身體對胰島素的反應不足，令血液中的糖分超出正常水平時，便會從尿液中排出糖分，導致糖尿病。

# 5.2 我是否患上糖尿病？

根據 WHO（世界衛生組織）於 2019 年發表的最新指引，糖尿病的定義（只須符合下列四項的其中一項或以上）為：

1. 空肚血糖 ≧ 7mmol/L

2. 耐糖檢測：在進食 75 克葡萄糖（Glucose）的兩小時正，血糖水平為 ≧ 11.1mmol/L

3. HbA1c（糖化血色素——可視為過去 120 天的血糖平均分數）≧ 6.5%

4. 隨機抽樣血糖 ≧ 11.1mmol/L

## 5.2.1 治療目標

綜合世界上的重要指引，並簡化作以下數據以供讀者們參考：

| | 血糖水平 |
|---|---|
| Preprandial Glucose<br>（餐前血糖） | 4.4-7.2mmol/L[1] |
| HbA1c | <7.0[1,3]（針對年紀較大、孕婦及體弱人士）<br><6.5[1]（針對較壯健人士） |
| Postprandial Glucose<br>（餐後 2 小時） | <7.8mmol/L[2] |

## 5.2.2 甚麼是血糖偏高？

血糖偏高人士，罹患糖尿病的風險亦隨之提高，若讀者的血糖水平已達以下數值，便要及早向醫生求助，接受治療，以免情況愈趨惡化：

| | 血糖水平 |
|---|---|
| HbA1c | 5.7-6.4% |
| 2-hour OGTT（75 克耐糖測試） | 7.8-11.0mmol/L |
| Fasting Blood Glucose（空肚血糖） | 6.1-6.9mmol/L |

此外，醫生還會為糖尿病患者進行一系列身體檢測，以評估病情，一般包括以下項目：

1. 肺部 X 光（CXR）

2. 心電圖

3. 驗血及小便

4. 檢測其他器官的健康狀況，如腦部、眼睛視網膜、尿道、腎功能等

# 5.3 糖尿病有甚麼危機？

據 2014 年的統計，香港約有 10.29% 人口為糖尿病患者，而且數字持續攀升，更有年輕化的趨勢，此外，血糖偏高的人士亦佔 8.8%[4]。

糖尿病的出現，代表身體新陳代謝出現問題，未能妥善處理血液中的糖分。正常情況下，血液中糖分高至某一水平，胰島素便會將其轉化為糖原（Glycogen），以控制血糖水平。而當身體肌肉、脂肪、肝臟等對胰島素反應變差，血糖便會升高，最後引致糖尿病。

糖尿病有很長的潛伏期，當患者被確診患糖尿病時，其實問題已有可能出現了十多二十年。當身體對胰島素反應不佳的初期，胰島便會生產比平常多數以倍計的胰島素作彌補。只是長時間生產大量的胰島素，胰島細胞也會愈見衰弱，最後甚至連超正常水平的胰島素也產生不到所需的功效時，糖尿病的病情便會浮現，那時候病者的身體狀況其實已積弱已久，到了非要依靠藥物來控制病情不可的地步了。

由於糖尿病為新陳代謝的問題，會影響人體不同器官和部位，引致新陳代謝綜合症（Metabolic Syndrome），故此糖尿病患者較易罹患其他代謝功能失常的疾病，如中央肥胖、高血壓、高血脂、高尿酸，及後更會引致更多的併發症，如心臟病、中風、蛋白尿、腎衰竭、眼睛視網膜血管病、腳血管因阻塞以致潰爛、勃起障礙，甚至引發其他癌症的出現。有國際研究結果顯示，糖尿病患者將來出現與心臟病發或中風的機會率，與曾經心臟病發的患者的機會率相同，患者每 10 年就會增加 20 至 30% 機率患上心臟病或中風。

# 5.4 糖尿病的成因？

目前醫學界仍未完全理解糖尿病的成因，但以下因素卻會增加患上糖尿病的風險：

— 家族遺傳——家族中有糖尿病患者

— 過重或肥胖

— 缺乏運動

— 精神壓力

— 暴飲暴食酗酒

# 5.5 糖尿病的常見徵狀

佔半數糖尿病患者可能沒有明顯病徵，當發覺患病時大多已出現其他併發症，如中風、心臟病等，以下糖尿病徵狀雖不常見，但讀者仍須多加注意，當中包括：

1. 消瘦及經常口渴，亦即華人稱之為「消渴症」

2. 尿道感染

3. 容易疲倦

4. 肌肉萎縮

# 5.6 糖尿病的藥物治療

1. **Sulfonylurea（磺胺尿素劑類）**

— 如 Daonil(Glibenclamide)德爾胰錠、Diamicron MR(Gliclazide)岱密克龍、Amaryl（Glimepiride）格列美脲等

— 為發明年代較早之一類藥物，其中又以發明於 1969 年的 Daonil 歷史最為久遠。這類藥物都是非常有力的胰島細胞刺激劑，在糖尿病的早期十分有效，惟有較大的機會造成血糖過低的情況，嚴重的話可導致患者昏迷，甚至死亡

— 長期使用該類藥物，亦有機會因過度刺激已經病弱的胰島細胞，加速細胞的損壞及死亡，繼而加深糖尿病情。雖然較近代的 Amaryl 及 Diamicron MR 已比 Daonil 進步，但以全球來說，在經濟能力較好的醫療系統中，同樣已經盡量減少採用

2. **Biguanide（雙胍類）**

— 如 Glucophage XR（Metformin）每福敏（二甲雙胍）

— 於 1922 年發明，及至 1957 年在法國率先採用，為年代最久遠而現今仍在使用的藥物

— 能加強肌肉、脂肪組織及肝臟細胞對胰島素的反應，以及減低腸胃對血糖的吸收速度

— 因 Biguanide 有反胃、腸胃不適、肌肉疼痛等可能出現的副作用，以及對降血糖的效能較弱，對能減低心腦血管病變的數據較少等原因，在經濟較好的醫療系統中，亦已逐漸減少使用

3. Glitazones（列酮類）

— 如 Actos（Pioglitazone）愛妥（吡格列酮）

— 在 1985 年註冊，能加強身體細胞對胰島素的反應

— 導致血糖過低的機會十分少，但有可能增加骨折、水腫及心臟衰弱的機會

— 須由專家醫生處方，小心使用較為妥善

4. DPP-4 inhibitors（DPP-4 抑制劑）

— 如於 2006 年開始在美國使用的 Januvia（Sitagliptin）佳糖維（西格列汀），以及在 2011 年開始在美國使用的 Trajenta（Linagliptin）糖漸平（利格列汀）

— 為近代分子醫學的代表作

— 在腸道有食物的刺激下增加胰島素的分泌，及減少 Glucagon（胰高血糖激素）的分泌

— 十分安全可靠，副作用幾近安慰劑

— 幾乎不可能引起低血糖症，亦不會過度刺激已經病弱的胰島細胞

— 在近 10 年間已成為世界各大指引及經濟情況許可的人士首選

5. SGLT2 inhibitors（SGLT2 抑制劑）

— 如於 2012 年起在歐洲率先採用的 Forxiga（Dapagliflozin）糖適雅（達格列淨）、以及 2014 年在歐洲率先採用的 Jardiance（Empagliflozin）適糖達（恩格列淨）

— 另一近代分子醫學代表作

— 當血糖升高至大約 10 度（mmol/L）或以上時，令腎臟把多餘的糖分從小便中排走

— 除能控制血糖外，更有以下的效用：

i. 下降及控制因過多進食碳水化合物（Carbohydrate）導致的體重上升

ii. 控制高血壓

iii. 控制膽固醇及三酸甘油脂

iv. 減少中風、冠心病及心力衰竭的發病率*

v. 保護腎臟，減少蛋白尿及腎衰竭的發病率*

* 以上兩點的用藥對象，並不必需要是糖尿病患者。

— 因為以上各種正面效用，加上藥物副作用極少（只有大約 <3% 人可能會較容易患上尿道炎），又幾乎不會導致血糖過低，SGLT2 在近年已經成為各大世界指引及較富裕地方的第一選擇。在 2020 年，更進一步開始用於非糖尿病病人在治療心力衰竭及腎衰竭兩大病症

6. Isulin（胰島素）

— 從公元 2000 年起，因人類 DNA 圖譜被完全解開及分子工程醫學的突飛猛進，與人類體內天然胰島素在分子結構上完全一樣的人類胰島素終於面世，並得以大量生產，更逐漸取代以前慣用的仿人類胰島素

— 因為糖尿病的主因是胰島素不足，或身體組織對胰島素的反應下降，故此人工合成的人類胰島素在 2000 年後已順理成章地被大量採用，成為糖尿病的主要二至三線治療武器。因它與人

類體內天然胰島素的分子結構一模一樣，所以並無類近口服藥的任何副作用

— 若使用不當，令胰島素的作用太大時，可以產生血糖過低或體重上升等胰島素正常的作用

— 對於大部分中度，甚至較嚴重的糖尿病人，醫生採用每天一針皮下注射的長效人類胰島素，加上先進的口服藥物，大多數病人的糖尿病控制都可達到國際標準

— 長效（24 小時）的人類胰島素，常用的包括：

i. Toujeo Solostar（Insulin Glargine）糖德仕注射劑（甘精胰島素）

ii. Tresiba（Insulin Degludec）諾胰保（得谷胰島素）

7. **GLP₁ Receptor Agonist（GLP₁ 受體增效劑）**

— Victoza（liraglutide）胰妥善（利拉魯肽）

— Trulicity（Dulaglutide）易週糖（杜拉魯肽）

— 原理和 DPP4 相近，但具更強力的效用

— 能控制體重、減低胃口，以及減低心腦血管病發的機會

— ~5 至 10% 人會有反胃等腸胃不適副作用

— 其他重要的副作用非常罕見

— 1 星期作一次皮下注射

— 常用於超重及心腦血管病高危的人士

# 5.7 糖尿病是否要一世服藥？

因當發覺患上糖尿病時，病情大多已出現潛伏了好一段日子，如能趕得及在胰臟尚餘一定功能時尋求醫生團隊的幫助，透過處方口服藥物或針藥注射仍可穩定血糖水平，維持非常重要的有限度胰臟正常運作，只是糖尿病至今仍未有完全根治的辦法，若病人自行停藥，血糖有可能會再次飆升，致使病情惡化。

# 5.8 是否病情嚴重，才需要注射
## 胰島素？

並非病情嚴重者，醫生才會建議注射胰島素。自 2000 年，人工合成的人類胰島素面世，而因其與人類體內天然胰島素的分子結構相同，並沒有任何副作用，故此被大量採用。若病者血糖水平未能在一至兩種口服藥物下控制理想，醫生會考慮建議注射胰島素以作治療。

**參考資料：**

1. ADA American Diabetes Association 2018.

2. AACE American Association of Clinical Endocrinology 2007.

3. WHO World Heart Organization 2016.

4. J Quanetal, Diabetes incidence and prevalence in Hong Kong, China during 2006-2014, Diabet med 2017 JUL; 34(7) 902-908.

　　害怕打針是人之常情，若能選擇，相信大多病人也會情願服藥，也不願受針扎之痛，以下個案便是一例。故事主人翁是一名大學畢業多年，在工程界成就了一番事業的中年人，他公司業務遍布國內及外地，生意應酬繁多，而且經常要出埠公幹，食無定時，本身患有高血壓及糖尿病的他，病情卻總是很難控制，更曾因心臟血管栓塞而接受過通波仔手術。

　　多年來，他就算每天服用三、四種藥物，平日也注重飲食，血糖指數總是控制不好，讓大家時刻都替他擔心，心臟血管的情況會否再度惡化，我曾建議他使用胰島素注射來作治療，但他思前想後，不是怕打針就便嫌針藥隨身很是麻煩，或是擔心保存不善或遺失了而沒藥可打，更甚者他道聽途說，誤以為只有重症病者才須注射胰島素，任我連番解釋，他就是下不到決心。

　　終於有一次他因為工作過勞，心臟病真的再次復發，猶幸及時接受了第二次通波仔手術，最終化險為夷。經此一役，他認真考慮我建議的控制血糖方案，出院前讓我替他調

校好胰島素針的分量，他很快便學會了注射方法。結果胰島素針的療效，讓他喜出望外，覆診時他笑著跟我分享使用心得，表示胰島素針那用鐳射切割製成的幼細針頭，扎在肚皮上原來沒甚痛感，相比之下，扎指頭驗血糖還痛得多呢！而且每晚臨睡前只須打一針，控制血糖的口服藥便由原來的三、四種，減至只須服用一種藥物便可。

使用了胰島素針後，他很快便返回工作崗位。雖然工作上仍是應酬難免，但我已指導他如何根據血糖指數及個人經驗，在我所調校的胰島素劑量之上再作調節，如那天吃得較豐盛，便把分量調高；如當天吃得較清淡，又可自行減少胰島素劑量，令糖尿病者的生活更自在輕鬆，難怪他反過來「埋怨」我，為何不早點說服他使用胰島素針呢！

一般病人都會對打針心存恐懼，但其實胰島素針的操作十分簡便，普羅市民也能掌握。此外，大多數病人只須每天一針，再加口服藥物輔助，便可把血糖控制穩妥，而且服藥的分量及數量也會較少，始終口服藥多少也會附帶不同的副作用，就如故事主角般，單靠口服藥物來控制病情時，難免有胃口不佳、肌肉疼痛、肚瀉、疲累以及情緒不穩等副作用，但現今人工合成的胰島素，已經與人體胰島素沒有分別，基本沒有副作用，而且只要遵照醫生指示適當使用，長遠而言注射胰島素也能減少心腦血管病的復發率，令病人的情緒及生活質素亦得到改善。

### 1. 糖尿病能否根治？

除了小部分很早期的糖尿病患者，有機會藉著生活習慣的改變，以及藥物控制逆轉病情外，大部分糖尿病是不能徹底根治（俗稱斷尾）的，但透過適當的治療加以控制，仍可令病情不會加劇，生活可如正常健康的人一樣。

### 2. 長期服用糖尿病藥物，會對身體有害嗎？

市民必須明白，對身體有害的其實是糖尿病本身，當患者血糖持續失控，糖尿病便會對身體構成不同程度的傷害，而服用藥物正是為著控制病情，有效地控制血糖，從而減少糖尿病併發症的風險。

### 3. 若然患上糖尿病，應如何監察病情？

糖尿病患者除了定期覆診，由醫生監察有沒有出現糖尿病相關的併發症外，還可以自行用血糖機（篤手指）監察血糖值有否異常，留意指數範圍該是空肚時不要低過 4，飽肚不要超過 10。

**4. 糖尿病是否會引致併發症？**

若然血糖持續失控，其併發症便會隨之而來，除了糖尿上眼及糖尿腳外，還有可引致死亡的糖尿心血管病（如冠心病、心臟衰竭及中風等），以及糖尿腎病，所以控制血糖是非常重要的。

**5. 運動是否對糖尿病的治療帶來幫助？**

除了改善飲食習慣和接受藥物治療外，適量運動對糖尿病的治療來說，也是非常重要。糖尿病患者每星期最少應進行 3 小時運動，每次維持 45 分鐘至 1 小時的帶氧運動。

**6. 血糖過高的糖尿病人，可否捐血呢？**

糖尿病人是可以捐血的。根據紅十字會建議，糖尿病患者先向家庭醫生了解及跟進當時的身體狀況；一般而言，假如糖尿病的病情已經受控，以及沒有出現併發症，同時不需要注射胰島素，並於捐血前 4 星期沒有改變正服用的藥物種類及劑量，便適合捐血。

### 7. 為何服用糖尿藥，反而令體重上升？

不同糖尿藥有不同的控糖效果，醫生需要從病人身體狀況，以及藥物的副作用等方面，作全面考量。傳統舊式糖尿藥 Sulfonylureas 和 Glitazones 會導致體重上升，肥胖病人未必適合使用。而近年推出的糖尿藥如口服 SGLT-2 抑制劑（Sodium-Glucose Co-transporter 2 Inhibitors）並不會有導致體重上升的副作用，而且這類糖尿藥除了可以控制血糖，亦可保護心臟、腎臟，減低主要心臟血管疾病風險，故有心臟病及腎病病人可以優先考慮使用這兩種藥物。

### 8. 為何糖尿病會與心臟病息息相關呢？

糖尿病會加重心臟的負擔，提高罹患冠狀動脈心臟病的風險。糖尿病患者罹患心臟病的風險是一般人的兩倍，也較容易在年輕時罹患心血管併發症，嚴重者更會導致死亡。高血糖會使得動脈壁蛋白糖化，血管管壁容易受損，並加速斑塊沉澱於心臟冠狀動脈處，形成動脈硬化、增厚，導致負責輸送血液到心臟肌肉的血管管腔變得狹窄，心肌因此無法獲得充足的血液與氧氣，造成心臟病。

## 9. 糖尿病人如果飯後進行劇烈運動，是否令血糖不會大幅飆升？

糖尿病人在飯後不宜馬上做劇烈運動，運動宜在早、午、晚飯後 30 分鐘至 60 分鐘左右開始。因為此時血糖水平升高，避開了藥物作用高峰，以免發生低血糖。運動時間相對固定，如每次都是晚飯後或早飯進行，以利於血糖控制穩定。每次運動時間應不少於 30 至 45 分鐘，一般不應超過 1 小時，每天一至三次；每周可進行 3 至 5 天。

## 10. 近年流行的斷食減肥法，是否適用於心臟病或糖尿病患者呢？

間歇性斷食法之所以有減肥作用，是因為長時間空腹會消耗體內原來存有的肝糖，耗盡後便開始分解脂肪、增加體脂代謝。間歇性斷食法不適用於糖尿病人，糖尿病患者本就對胰島素有抗性、分泌不足，血管內的葡萄糖濃度容易失控升高。如果將一天所需的食物統統塞進一段短時間內，可能使飯後血糖快速飆高；當血糖起伏過大，會促使血管病變的風險增加。另一方面，服用降糖藥的患者長時間空腹，容易導致低血糖。

# Chapter 6

# 心臟衰弱

# 6.1 甚麼是心臟衰弱？

心臟衰弱（Heart Failure），又稱作心力衰竭。健康的心臟就像一個輸出血液的泵，讓血液把養分和氧氣帶到細胞，以支持身體正常運作。心臟衰弱的患者，其心臟已不能像正常般輸出足夠血液，滿足身體代謝的所需。

# 6.2 心臟衰弱的影響

因在過去 30 年間，心臟病的治療取得突破性進展，病人的生命得以延續，致使近年全球皆面對心臟衰弱的威脅。全球約有 2,300 萬患上心臟衰弱的病人，香港及美國的病者數據統計如下：

## 香港

— 2012 年，806 名病人因罹患心臟衰弱而離世

— 18,125 名病人入院（包括公營及私家醫院），即每天約 50 名病人因心臟衰弱入院

## 美國

— 共約 510 萬心臟衰弱病人

— 每年新增約 650,000 人

— 每年約 300 萬名病人須入院治療

— 每年花費公帑 400 億美元

## 美國心臟衰弱患者入院率

心臟衰弱不只令社會承受龐大的經濟成本，更是一種致命的疾病：

— 78% 病人每年因發病須入院兩次或以上

— 20% 的病人在上次入院後 6 個月內再度入院

— 入院後的死亡率每次約為 5-8%

# 6.3 心臟衰弱有何類型？

心臟衰弱可分為急性和慢性兩種：急性心臟衰弱，顧名思義是突然發病的，患者會出現呼吸困難、腳腫等徵狀；而慢性心臟衰弱則指心臟功能已然下降，雖然患者尚能應付日常生活，惟體能卻見持續下降，伴隨水腫、氣促、手腳乏力、暈眩等病徵。值得留意的是，急性和慢性心臟衰弱的病情是會交替轉變的，意即急性心臟衰弱的患者，經治療後脫離生命危險，便會成為慢性心臟衰弱，反之，慢性心臟衰弱的患者，情況亦有機會突然轉化為急性，危及生命。

此外，根據紐約心臟協會於 1994 年對心臟衰弱的分級方法（New York Heart Association Functional Classification），可分為以下四個級別：

| 級別 | 徵狀 |
|------|------|
| 第一級別 | 對體能未見任何影響，一般日常的體力活動不受限制或不會出現任何症狀。 |
| 第二級別 | 體能受到輕微影響。基本體力活動後，會出現疲倦、心悸、呼吸困難等症狀。 |
| 第三級別 | 體能明顯受到影響，輕量的體力活動便已出現疲倦、氣促及心悸情況。 |
| 第四級別 | 任何體力活動都會伴隨不適，身體活動後便會感覺氣促，故此需要臥床休息。 |

# 6.4 心臟衰弱的成因，以及有何病徵？

## 6.4.1 一般而言，心臟衰弱會出現以下病徵：

1. 頭昏
2. 眼花
3. 暈眩
4. 頭痛
5. 心悸、胸口不適
6. 咳嗽
7. 呼吸困難
8. 疲累
9. 肺水腫、肋膜積水
10. 腹部腫脹、腳部腫脹

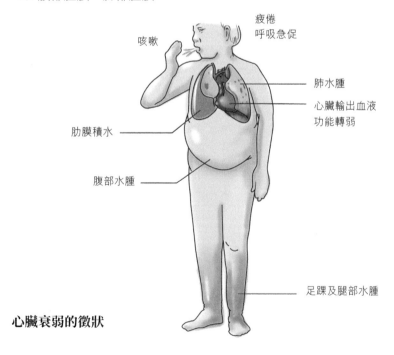

心臟衰弱的徵狀

## 6.4.2 心臟衰弱的成因：

導致心臟衰弱的病因，一般而言有以下幾項：

1. 冠心病——血管栓塞導致心臟肌肉衰弱及壞死，不能正常輸出血液以供應身體運作所需

2. 血壓性心臟病——因高血壓造成心肌勞損

3. 未知原因——部分個案因曾受嚴重病毒性感染，例如感冒（Influenza）、薩克奇 B 病毒（Coxsackie B）

4. 遺傳因素

5. 心瓣問題——心瓣因有狹窄或滲漏（閉合不全）情況，加重心臟工作負擔，造成勞損

6. 酗酒

7. 糖尿病

# 6.5 心臟衰弱該如何診斷？

　　早期的心臟衰弱，可以是毫無任何病徵，但當病徵逐步浮現，便可能代表病情已非常嚴重，故此，愈早的診斷尤關重要，特別對於一些高危群組。一般診斷心臟衰弱，可透過：

1. 心電圖

2. 胸部 X Ray（Chest X-Ray）

3. 檢測 NT-proBNP 的血液水平

4. 心臟超音波

5. 跑步機心電圖

6. 磁力共振

7. 放射性核素心肌灌注顯像

心電圖儀器

心臟超音波檢測儀 　　　　　　　　跑步機心電圖儀器

心臟磁力共振成像

　　透過診斷，醫生能確定病人是否患上心臟衰弱，更可以從中了解成因及病情的嚴重程度，有助往後制訂合適的治療方案。除了以上的診斷方法外，病人能否向醫生詳細闡述自己曾出現心臟衰弱的病徵，讓醫生能對病人的健康狀況作進一步的評估，對診斷也是大有幫助。此外，熟悉病人病史的家庭醫生同樣扮演重要角色，他們若能細心觀察病人身體狀況的變化，往往可及早察覺心臟衰弱的病徵，讓患者能得到適時的治療，有效控制病情。

# 6.6 心臟衰弱有哪些治療方案？

要治療心臟衰弱，可從生活管理和藥物治療兩方面著手，然而重中之重的一環，還是「教育病者」的工作。

由於心臟衰弱是一種長期（Chronic）疾病，牽涉複雜（Complex）的病理生理學，以及繁複（Complicated）的治療方案。在這個「3C」的情況下，要走上復康之路，病人的配合是不可或缺。

而醫生跟病人溝通時，一般會涵蓋以下重點話題：

| | |
|---|---|
| 初步諮詢 | · 病因<br>· 病理生理學<br>· 徵狀<br>· 健康管理計劃<br>· 家人的角色<br>· 如病況惡化的應對方案<br>· 對日後健康情況的預測 |
| 自我監察 | 定期的自我檢測尤其重要，包括：<br>· 血壓<br>· 脈搏<br>· 血糖指數（糖尿病患者適用）<br>· 體重 |
| 吸煙習慣 | · 講解戒煙的重要性<br>· 戒煙的方法 |
| 飲酒習慣 | 飲酒須適可而止：<br>· 適量飲酒可預防冠心病<br>· 酗酒則會引致酒精引起的心肌病變及心臟衰弱 |
| 飲食 | · 建立低脂、少鹽及高纖維的飲食習慣 |
| 水分限制 | · 避免汲取過量的水分 |

| 運動 | · 病情穩定的心臟衰弱患者可建立規律的帶氧運動習慣<br>· 避免進行過度劇烈的運動 |
|---|---|
| 性生活 | · 心臟衰弱患者在進行性行為時，根據病情的嚴重程度，可能會相應增加發生心血管事故的風險 |
| 疫苗注射 | 注射疫苗的重要性，包括：<br>· 肺炎鏈球菌疫苗<br>· 季節性流感疫苗<br>· Covid-19 的疫苗 |
| 藥物治療 | · 服藥指引<br>· 了解藥物對病人的生活質素及延長壽命的幫助<br>· 藥物分量<br>· 可能出現的副作用及補救方法<br>· 病人配合的重要性 |
| 急性上呼吸道感染 | · 常出現於心臟衰弱的患者<br>· 病情可能會急促惡化<br>· 須盡快求醫 |

　　生活管理除了講求建立低脂少鹽的飲食習慣外，養成運動習慣更是心臟衰弱患者踏上復康之路的重要一步，而擬定運動方案時，一般可依循以下步驟，讀者可作參考：

1. 心臟病學的評估，以確定心臟衰弱患者的病情穩定性

2. 進行跑步機心電圖作初步評估

3. 先以每周三至五次，每次維持 15-30 分鐘，以 50-70% 體能進行的帶氧運動

4. 定期覆診（約每 4-8 星期）以監察身體狀況及運動進度

5. 定期進行跑步機心電圖檢查，以監察體能變化

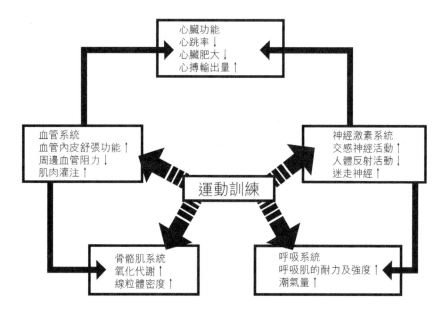

**運動訓練的成效**

藥物治療方面，如屬急性心臟衰弱，則會採取以下的治療方案：

1. 由於急性心臟衰弱大都十分危險，治療多會由有經驗的心臟科醫生及護理人員在深切治療部內進行

2. 除必需的氧氣及利尿劑之外，找出引發急性心臟衰弱的原因，並對症下藥更是尤關重要：

— 心肌梗塞——緊急通波仔手術或使用溶血栓藥物

— 肺炎——抗菌消炎藥（Antibiotics）

— 立時停止服用有可能導致心臟衰弱的中西藥物（尤以止痛藥最為常見）、健康食品，以及過量的鹽分及味精

— 因急性心臟衰弱的治療大都在專家及深切治療部內進行，故此在這裏只作簡短的介紹

# 6.7 心臟衰弱的治療詳解

1. **針對性治療**

— 冠心病：藥物治療、通波仔手術、搭橋手術等

— 結構性疾病，如心漏、心瓣狹窄（Valvular Stenosis）或閉合不全（Valvular Regurgitation）：藥物治療、手術修補或更換心瓣（可分生物及機械兩種）

2. **心臟衰弱的藥物治療**

i. Loop Diuretics（環利尿劑）

· Lasix（Furosemide）來適世（服樂世麥）

 - 發明於 1959 年，1964 年在世衛註冊

 - 可口服或注射

 - 用於加強尿液的輸出，排走身體的水分，使水腫減輕及減少心臟的負荷

 - 對病人的再病發率、入院率及生命延長，未能帶來幫助

 - 多用於嚴重及急症病人

ii. ACEI

· 全名為 Angiotensin Convertase Enzyme Inhibitor（血管緊張素轉化酶抑制劑）

· 首種藥物為 Capoten（Captopril）卡特普（卡托普利）

· 發明於 1975 年，並於 1980 年美國註冊

- 在 1987 年的 Consensus 國際研究被證明能減少心臟衰弱病者的死亡率及改善他們的體力

- 但因在亞洲人（尤以香港人）中 5-30% 會引發不同程度的經常性乾咳，而咳嗽又同時是心臟衰弱病者的常見徵狀，所以在病人的經濟情況許可下，大部分心臟科醫生都會避免使用 ACEI 而轉為採用 ARB（詳情見下文）

iii. ARB

- 全名為 Angiotensin Receptor Blocker（血管緊張素受體阻滯劑）

- 常見藥物有：

  - Diovan — Valsartan（荻奧蔓—纈沙坦）：在 2001 年的 Val-HeFT 國際研究中被證明能減少 13.2% 入院及死亡等的綜合研究終點（Combined End-point）及提升病人的體力和生活質素

  - Blopress — Candesartan（博脈舒—坎地沙坦）：在 2003 年的 CHARM 國際研究被證明能減少 9% 的死亡率，16% 的死亡及入院綜合研究終點（Combined End-point）

- 故此，從千禧年的頭幾年起，ARB 已經成為心臟衰弱病者的最常用藥物之一

iv. Beta-blocker（乙型受體阻滯劑）

因心臟衰弱的常見表徵多是因為心臟輸出不足，所以患者會出現血壓下降，脈搏微弱（或快或慢，甚至又弱又亂）、體力不足、頭昏眼花、手足冰凍、氣喘咳嗽……等情況。直至上世紀 80 年代前，除了給他們利尿劑及氧氣等紓緩治療外，別無他法。

以往曾嘗試給患者強心藥物，以提升血壓及加強心跳，然而結果

卻令那本已衰弱的心臟百上加斤，病人們精力稍為好轉幾天至幾周，便突然猝死，可說是真正的束手無策，只能看著病人們慢慢離去⋯⋯

直至 80 年代末，一群勇敢的美國科學家及醫生基於心臟生理學及生化學的推測，無懼於全球其他專家的質疑與指責，展開了一個看來是「反其道而行」的嘗試，對一種短時間內又降血壓、也降心跳，又降心臟輸出的藥物——Beta-blocker，作出病者研究。

首種被測試的 Beta-blocker 為 Dilatrend — Carvedilol（達利全—卡維地洛）。在 1996 年發表的 US Carvedilol Heart Failure Study，結論一鳴驚人，與安慰劑對照組比較，能令心臟衰弱病者減少 65% 死亡率及 27% 入院率，令醫學發展又踏前了一步。

而後來的 Betaloc ZOK（Metoprolol Succinate）倍他樂克（美托洛爾）、Concor（Bisoprolol）康肯（畢索洛爾）、Nebilet（Nebivolol）耐比洛（耐比洛爾），也接著在其後的 20 年發表了相當成功的研究，奠定了 Beta-blocker 在心臟衰弱的治療中，穩佔了無可取代的位置。

v. Coralan（Ivabradine）康立來（伊伐布雷定）

・抑制心竇結起搏細胞的 If 離子隧道，能在不減低血壓及心肌力量下，減慢心跳的速度

・在 2008 年發表的 BEAUTIFUL 及 2010 年的 SHIFT 研究中，證明了 Coralan 對較嚴重的心臟衰弱人士（LVEF <40%, NYHA II-IV），而心跳又較高者（≧ 70 bpm），能有效減少死亡及入院率

vi. Entresto（Sacubitril / Valsartan）健安心（沙比特利/ 纈沙坦）

・近 10 多年來最重要的心臟衰弱研究突破

・PARADIGM-HF 研究在 2014 年發表

- 比較單純使用 ACEI 的對照組病人，能令較嚴重的病人（LVEF <40%, NYHA II-IV），減少 20% 的心血管病死亡率，16% 總體死亡率及 21% 入院率

- 已經成為心臟衰弱病國際指引中的第一選擇

vii. Mineralocorticoid Receptor Antagonist（MRA）鹽皮質激素受體阻滯劑

a. Aldactone（Spironolactone）歐得通（螺內酯）

- 發明於 1959 年，用於排水及高血壓

- 於 1999 年被證實對最嚴重的第四級（NYHA IV）心臟衰弱有效，能減低入院及死亡率（RACES Study）

- 雖然價錢較便宜，但因有大約 10% 的人（包括男性）有胸部乳腺發脹（Gynecomastia）及疼痛，而一直不能被廣泛接受及使用

b. Inspra（Eplerenone）迎甦心（依普利酮）

- 於 2003 及 2011 年發表的 EPHESUS 及 EMPHASIS-HF 研究證明能減少入院及死亡率

- 因它並沒有 Aldactone 那惱人及尷尬的副作用，以及能為更廣泛的心臟衰弱病人帶來療效（第二至四級心臟衰弱），它雖價錢較 Aldactone 略高，但更能被廣泛使用

c. SGLT2 Inhibitors（SGLT2 抑制劑）

- Forxiga（Dapagliflozin）糖適雅（達格列淨）
  - DAPA-HF Study 2019

- Jardiance（Empagliflozin）適糖達（恩格列淨）
  - EMPEROR-Reduced Study 2019

以上兩種全新的藥物，透過能令腎臟排出多餘的糖分及非常少的副作用機率，成為新一代的糖尿病一線藥物。

在 2019 年，以上的兩份重要研究，分別證明 SGLT2 能有效地令心臟衰弱患者：

- ↓ 13% 總死亡率
- ↓ 14% 心血管病死亡率
- ↓ 26% 心血管病死亡率及心臟衰弱入院率
- ↓ 38% 腎功能下降率

因而令 SGLT2 抑制劑成為糖尿病、心腦血管病及腎功能不全患者的最新曙光。

viii. 其他藥物

a. Lanoxin（Digoxin）隆我心（地高辛—毛地黃素）

- 只在一份 1997 年的中型研究中證明它能減少 28% 的心臟衰弱入院率，並無其他重要作用，如不能減少死亡率等

- 所以雖然它的歷史悠久（毛地黃—Foxglove 早在 1785 年，已在英國醫學典籍中有所記載，用來醫治浮腫），但因作用有限，副作用多且大，故此已不常用

b. Hydralazine + Isosorbide Dinitrate（肼苯噠嗪 + 硝酸異梨醇）

- 兩者一併使用在心臟衰弱的病人之中，多次研究（1986-2004）除了在非洲黑種人中的數據較肯定外，在其他的研究皆呈現好壞參半及數據自相矛盾等問題

c. Omega-3 + Polyunsaturated Acids（奧米加 3 + 多重不飽和脂肪酸）

- 在過去 20 多年間，經過多次大型研究（GISSI-HF PUFA Trial,

GISSI-PREVENZIONE Trail, OMEGA Trial）均不能找到它在心臟衰弱的病人中有比安慰劑超卓的實證

故此，以上三種藥物均不被當代先進的國際指引納入成主流的一線治療藥物。

# 6.8 心臟衰弱需要動手術嗎？

除了使用藥物控制外，接受外科手術和植入醫療儀器，也是治療心臟衰竭的選擇方案，較常見的植入式儀器及外科手術包括：

1. **植入式心臟去纖器**（Implantable Cardioverter Defibrillator，**簡稱 ICD**）

ICD 的大小約為 5 厘米直徑，可在病人心跳過速、心律不整、心室顫動等情況時，釋出電流傳送至心肌，以重新調節心跳。

植入 ICD 手術一般需時約 2-3 小時，儀器將安裝於鎖骨以下，胸大肌的淺層位位置，而植入 ICD 能減低冠心病猝死風險約 30%。

ICD 植入示意圖　　　　　A Boston Scientific single-chamber ICD

## 2. 心臟再同步化治療（Cardiac Resynchronization Therapy，簡稱 CRT）

約有 1/3 的心臟衰弱患者，會出現左束支傳導阻滯（LBBB）的情況，導致左右心室處於不同步的收縮，而 CRT 便可傳送微弱的電脈衝到心臟，協助「同步」跳動，令心臟更有效輸出血液。

CRT 的植入位置與 ICD 一樣，植入手術一般需要約 2.5-5 小時，如經濟能力許可，竇性心律、左束支傳導阻滯、心臟衰弱病情較難控制，以及 LVEF（左心室射出率）低於 35% 的患者也可考慮植入 CRT 作為治療方案。

CRT 植入示意圖

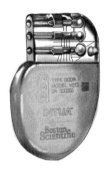

A Boston Scientific CRT

### 3. 心臟再同步治療除顫系統（Implantable Cardioverter Defibrillator — Cardiac Resynchronization Therapy，簡稱 CRT-D）

CRT-D 的大小比 ICD 略大，集合了 ICD 及 CRT 的功能，手術過程亦與植入 CRT 相若。

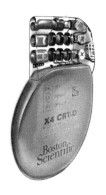

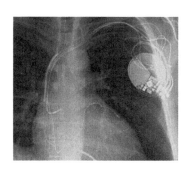

A Boston Scientific CRT-D　　　　　　X 光下的 CRT-D

### 4. 心室輔助裝置（Ventricular Assist Device）

2011 年，一名 73 歲的晚期心臟衰弱病人在香港養和醫院成功植入輔助人工心臟 Heartmate II，成為香港最早擁有心室輔助裝置的幸運病友之一。Heartmate II 只適合用於左心衰竭的患者，其運作原理是將導管分別連接左心室和大動脈，裝置每分鐘可輸出 10 公升血液（與正常人士心臟的最高輸出量相約），從而取代原有的左心室泵血功能。Heartmate II 的外置電池可提供 16 小時的電量，讓患者可以相當程度回復正常社交生活，而由於導管內裝有以磁浮原理驅動的螺旋槳來帶動血液流動，所以裝上 Heartmate II 的病人是可以沒有脈搏的。從 2018 年起，新面世的 Heartmate III（Abbott）加入了「Intrinsic Pulsatility」內置式搏動性功能，進一步減低了滯流（Stasis）及產生

血栓（Thrombosis）的可能性。

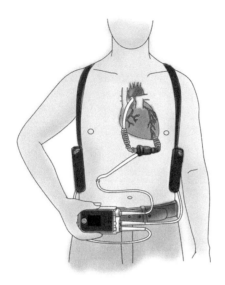

Heartmate II (Thoratec Company)

5. 心臟移植

　　香港首宗心臟移植手術個案是於 1992 年在香港葛量洪醫院內進行，數據顯示現約有 200 多位香港病人接受此移植手術，病人存活 10 年的比率超過 80%。

## 病例分享

　　故事主角是一位 50 多歲的台灣女士，她與丈夫都是來自台灣，因從商的關係，兩夫婦都長期往來美國、台灣及香港三地。這位女士已有氣喘、腳腫等問題多年，輾轉向三地不同醫生求助，最後在停留香港期間經家庭醫生的介紹，找了我幫忙。經過一連串檢查後，我發現她的心臟功能只有約 40 分（LVEF），一般而言這分數已屬於需要考慮心臟移植的程度了，詳談後我更發覺她一直以來多半是藉服用成藥或健康食品來應對身體不適，致使心臟問題遲遲未得到合適治療，故此我便決定趁她留在香港的這段時間，處方合適藥物以穩住病情。

　　由於這位女士的學歷較高，我在與她解釋病情及治療方案時，她都能透徹了解，並願意積極配合，結果在 1、2 年之間我慢慢調校藥物，她氣促、腳腫等情況大為改善，心臟衰弱的病情也由原本的第三至四級（有關紐約心臟協會於 1994 年對心臟衰弱的分級方法詳情，可參考上文），回復至第二級，及後因丈夫的細心陪伴，不時逛公園及行山作鍛鍊，情況更一度好轉至第一級，雖然心臟的分數最終只是回

升至約 50 分水平，但由於體能的提升，她的心臟功能已可應付體能所需，故此日常活動可說跟常人無異，使她的心情也開朗不少。

這樣子度過了 5、6 年的快樂時光，她的病情從沒有復發過，本是一椿很成功的個案，然而早前她跟丈夫卻愁眉不展地現身我的診所內，原因是她發覺自己的心臟忽而變差，亂跳及氣喘的情況再臨，初時我也茫無頭緒，細問下她的丈夫才和盤托出，訴說早陣子兩夫婦曾完成台灣的行山之旅，一共挑戰三座高峰，其中一座更是有台灣第一高峰之稱的玉山呢！聽罷，問題的因由便已了然於胸，這次病發大半是由於她行山時過分透支體能，令心臟出現勞損所致。我惟有奉勸她一句做運動時也要緊記「過猶不及」，刻下最重要是留在香港靜心休養，另一方面我再次為她調校藥物，猶幸有賴藥物的幫忙，她的病情沒多久便再次受到控制，重拾健康生活。

從這個故事中，可見現今治療心臟衰弱的科技及藥物已非常先進，只要有適切的治療方案，專家醫生、家庭醫生及病人通力合作，很多時候只需要處方藥物便能把病情好好控制，病人的生活質素也能回復至與正常人無異的水平呢！

**1. 我有糖尿病，出現心臟衰弱的風險也會較高嗎？**

有研究顯示，心臟衰弱在糖尿病病人中較常出現，高達五成糖尿病人會出現心臟衰弱的風險，而糖尿病患者出現心臟衰弱的風險較正常人高二至五倍，情況不容忽視。

過高血糖會破壞心肌細胞，影響心臟收縮和舒張；它也會增加粥樣斑塊病變的風險，令冠狀動脈不斷收窄，影響血流，心肌便會缺血壞死，引發心臟衰弱。

**2. 糖尿藥只能幫到糖尿嗎？能否同時幫助治療心臟衰弱？**

近年糖尿藥物有新突破，發現 SGLT2 抑制劑除可降糖減重外，亦會減低糖尿病人心臟衰弱入院的風險，及腎臟併發症風險，同時保護心和腎。歐洲心臟學會於 2019 年更新治療指引，將 SGLT2 抑制劑列為治療糖尿病的一線藥物。

**3. 作為糖友，我如何可以減低患上心臟衰弱的風險？**

糖友要妥善管理糖尿病，為達到這個目標，糖友應透過健康飲食、適量運動，按照醫生指示用藥，維持平穩且合理的血糖水平，不但可減低心血管阻塞和心衰弱的風險，也能保護腦部、腎臟等其他重要器官。此外，糖友應定時接受糖尿病併發症篩查。醫生會根據結果，判斷是否進一步心臟檢查。

# Chapter 7

# 心房顫動

# 7.1 心房顫動是甚麼？

心房顫動（Atrial Fibrillation）的意思是心跳的節奏出現問題，心臟無法穩定及規律地跳動，是最常見的心律不整[1]問題。要了解心房顫動的成因，便先要了解心臟為何懂得跳動。心跳是由名為心竇結的地方開始，心竇結產生的電脈衝會傳至心臟的左心房及右心房，令它們有規律地收縮並將血液泵到心房下方。接著電脈衝會經位處心房與心室之間的房室結，再下傳到左、右心室，而心室收縮便會將血液從心臟流遍全身。

然而，心房顫動的患者，心房因有多條心肌與神經同時發出電脈衝，再加上心房因局部地方「短路」而出現過快或不規律地收縮，從而令心臟輸出下降，以及血液可能未完全從心房泵出，留在心房並積聚的血液便會形成血栓，繼而沿左邊心室大動脈流向身體其他器官，可能導致心臟衰竭及血栓塞性中風等情況。

# 7.2 心房顫動與中風有密切關係？

由於心房顫動會導致部分血液滯留在心臟，增加血栓形成的風險，當血栓遊走至腦部時，便會引致中風等併發症，危及生命。

事實上，心房顫動的患者，罹患中風的風險會提高逾五倍，而全球便有約 1/5 的中風病例是由於心房顫動所引起。在香港，因心房顫動而中風的病，1 年的死亡率達 50%，30 日的死亡率為 25%，有逾 1/3 的病人更伴隨嚴重傷殘的後遺症，可見心房顫動與中風的關係是何等密切。

# 7.3 心房顫動有何類型？

根據美國心臟協會（AHA）、美國心臟病學學院（ACC）及歐洲心臟學會（ESC）的建議，心房顫動的類型可以根據持續時間長短來劃分：

1. 陣發性（心房顫動持續不超過 7 天）
2. 持續性（心房顫動持續超過 1 星期）
3. 永久性（心房顫動持續超過 1 年）

# 7.4 心房顫動有何病徵？

心房顫動的病發率會隨年齡上升[2]，當中 65 歲或以上的長者的病發率便約為 7%[3]。而約半數以上的心房顫動患者不會出現任何徵狀，當中尤以長者為甚，以致自己患病也不自知。若發覺身體出現以下一些心房顫動的徵狀，建議立即向專業醫生求助，接受詳細檢查，找出病因。

心房顫動徵狀：

1. 心跳紊亂、心悸
2. 呼吸短促、氣喘
3. 頭昏或暈眩
4. 下肢浮腫
5. 體力下降、未能應付平常的運動量便感疲累
6. 尿頻

# 7.5 我是心房顫動的高危一族嗎?

目前,全球約有 1-2% 人口受心房顫動這病症影響,而在 40 歲或以上的人口中,便有約 26% 男士及 23% 女士患有心房顫動。以此推算,香港現時約有 14 萬人口患有心房顫動。

其實任何年齡層及性別的人士都有機會患上心房顫動,最常見的病因如下:

1. 肥胖
2. 高血壓
3. 糖尿病
4. 冠心病
5. 心瓣疾病
6. 心肌病
7. 甲狀腺功能亢進症
8. 荷爾蒙失調
9. 吸煙
10. 酗酒

# 7.6 心房顫動是如何診斷?

一些富經驗的醫生及醫護人員,能藉著把脈及聽筒聽診檢查便可察覺心跳是否異常,再透過了解患者的病歷及身體狀況的變化,如詢

問初次出現病徵的時間、出現心悸等情況的頻密和嚴重程度、有否其他發病的誘因等，及早發現病情。

此外，醫療團隊也會透過以下方法來為患者作出診斷及病情評估：

1. 心電圖
2. 胸部 X 光
3. 血液檢查
4. 心臟超音波
5. 跑步機心電圖
6. 24 小時心電圖記錄
7. 電腦掃描心臟血管造影
8. 磁力共振
9. 放射性核素心肌灌注顯像

# 7.7 心房顫動有何治療方案？ [4, 5, 6]

心房顫動的治療方案，會劃分為急性處理或長期管理兩個不同方向。急性發病的心房顫動病者，一般出現因心跳突然過速，引致心臟衰弱、血壓低等徵狀，急性處理一般先提供氧氣，協助患者呼吸，再給予藥物或以電擊法，協助心跳回復正常。

當急性心房顫動病情得到控制，患者的心跳回復穩定後，醫生及團隊會盡辦法查出病因（如上第 1 至 10 點），並加以根治或控制。如病人的心房顫動持續的話，便會踏入長期管理的治療方案。當中也分為心律控制（Rhythm Control）和搏速控制（Rate Control）兩個方案。

# ❤️ 心律控制 (Rhythm Control)

目標：盡可能令心房顫動受到控制，把心跳盡量變回正常規律的心室性心跳（Sinus Rhythm）。患者若仍年輕（約20-30歲），心臟結構基本良好，只因不明原因（如未能發現的極微細心臟結構性問題）導致心臟突然亂跳，便可考慮採用。

## A. 手術治療

方案1：體外電振心臟復律法

簡介：事前，須詳細檢查患者的心臟結構、血壓等狀況等，若心跳紊亂的情況持續逾48小時，便得先服用數星期薄血藥，以及進行食道超音波檢查，以確認心臟內沒有血栓產生，才可進行體外電振法。

體外電振法是透過電流來「重設」心臟跳動的節拍，及後配合口服藥物來維持正常的心跳。

方案2：體內電振心臟復律法

簡介：基本原理與體外電振心臟復律法一樣，但較準確和直接，帶有較大的入侵性。從大腿插入導管進行心腔內的導管電生理檢查（EPS-Electrical Physiological Study），並將電流直接送入心腔內的特定適合位置，以電擊來為心臟去顫。

方案3：無線電射頻消融術（Radiofrequency Ablation）

簡介：為最先進的治療方案，若患者是因肺部靜脈和心房某些特定區域產生的電流導致心跳紊亂，可透過導管電生理檢查（EPS-Electrical Physiological Study）的三維電解剖圖（3D Electroanatomical Mapping）來協助定位，以射頻電流消融相關組織，阻截導致心跳紊亂的訊號。

然而，採用帶有入侵性的射頻消融術前，最少須符合以下情況：

1. 患者屬陣發性心房顫動

2. 曾嘗試以藥物控制但效果不彰

3. 病人了解手術風險及療程，並同意接受手術

4. 由具豐富經驗的醫生及醫療團隊，在專業的醫療場地內進行

## B. 藥物治療

以下藥物可單獨使用，或

— 結合體外/ 體內電振心臟復律法（Cardioversion）

— 結合無線電射頻消融術

1. Multaq（Dronedarone）心韻定（決奈達）

— 從 2011 年開始使用於心臟功能及結構較正常的陣發性心房顫動患者身上，力量較 Cordarone 弱，但副作用亦較少

2. Cordarone（Amiodarone）臟得樂（艾米達隆）

— 較久遠的藥物，1962 年開始使用於治療心絞痛，1967 年因副作用而被禁，及至 1974 年復出並用於治療心律不正

— 較 Multaq 有力於控制心房顫動

— 較多複雜的副作用，例如肺纖維化、甲狀腺功能亢奮或減退。用於 Multaq 反應不良、心臟功能下降或結構受損的病人

3. 其他，如：

— Tambocor（Flecainide）律搏克（氟卡胺）

— Rytmonorm（Propafenone）心利正（普羅帕酮）

— Sotacor（Sotalol）舒達樂（蘇特羅）

因以上三種藥物的作用及副作用均較複雜及難以操控，近年只有非常專門的醫生處方予個別病人使用。

## 💜 搏速控制（Rate Control）

目標：因大部分的心房顫動病人有以下的心房顫動因果特點，包括：

1. 年紀較大

2. 心臟功能不全（心臟衰弱）

3. 心瓣狹窄或閉合不全

4. 患有血壓性心臟病或／和冠心病

致使「心律控制」的療法完全無法成功把心房顫動變回心竇性心跳，又或縱使冒險勉力成功，但成效卻為時短暫，數天至數月，或半年多便會再度變回心房顫動，故此搏速控制便成為了大部分心房顫動病人的最佳方案。

搏速控制的治療目標及概念是在不用冒上雖少但真實存在的手術風險（體外／體內電振心臟復律法、無線電射頻消融術），去把不大可能成功變回心竇性心跳的心房顫動患者的心跳速率，用副作用較少的藥物控制在靜止心跳在 110 bpm 或以下（RATE II Study 2010）。

在一些心跳時太快、時太慢的病人中（大多是年紀較大），心臟科醫生亦可結合植入心臟起搏器（用以防止心跳太慢，多避免慢於每分鐘 60 跳）及藥物（以控制較快較亂的心跳，多高於 110 跳以上），把心跳速度控制在病人較舒服及較高體力的水平。

對大多數病人而言，搏速控制都能令他們回歸到正常、開心、無病徵的積極生活中。

搏速控制所會使用的藥物，包括：

1. Beta-blocker（乙型受體阻滯劑）

— Betaloc ZOK（Metoprolol Succinate）倍他樂克（美托洛爾）

— Concor（Bisoprolol）康肯（畢索洛爾）

— Nebilet（Nebivolol）耐比洛（耐比洛爾）

2. Calcium Channel Blocker（Non-dihydropyridine Class）鈣離子隧道阻滯劑（非二氫吡啶類）

— Isoptin（Verapamil）心舒平（維拉帕米）

— Herbesser SR（Diltiazem）合必爽（地爾硫卓）

# 7.8 血栓性中風的預防 [7]

心房顫動會令心跳不規律，時快時慢，導致心臟中的血液時常凝結成小血塊，隨血液離開心臟，到達腦部，阻塞血液供應，形成致命或導致嚴重癱瘓的血栓性中風。

為預防血栓性中風，一般可以藥物或手術來作治療方案：

### 1. 口服抗凝血藥物（Anticoagulant）

口服抗凝血藥物，俗稱薄血藥（Blood Thinner），但是藥效其實與血液的厚薄、稀濃完全無關。

口服抗凝血藥的作用是抑制血液中凝血因子（Clotting Factors），減慢及減少血液凝結成血栓的過程及機會，從而減少中風的風險。

i. 華法林（Warfarin）為舊一代薄血藥，是一種難用及有一定危險的藥物

— 從 1954 年開始被醫學界採用

— 能減少心房顫動患者約 67% 中風及 26% 總死亡率 [7]

— 須 每 隔 4-8 星 期 進 行 抽 血，以 測 定 INR（International Normalized Ratio）反映血凝固的速度，以及調校用藥劑量

— 與十分多已知及不明的食物、藥物及中成藥產生嚴重的反應，引致凝血速度失控（過高可引致嚴重出血；過低可引致各種血栓性中風）。常見的例子如甲硝唑（Metronidazole）、大 環 內 酯（Macrolide）、廣 效 抗 生 素（Broad Spectrum Antibiotics）、維他命 K 補充劑、綠葉蔬菜、丹參、當歸、銀杏、黃連、黃柏、大蒜、木瓜、小紅莓汁（Cranberry Juice）、人參、西洋參等

— 在高危的心房顫動病人中，大出血機會可達每年 12.5%（HAS-BLED Score）

— 雖然價錢便宜，但其應用既繁複且危險，所以在面世半個多世紀中，並未被廣泛採用

ii. 新口服抗凝血藥（NOAC — Noval Oral Anticoagulant）

— Pradaxa（Dabigatran）百達生（達比加群）

主要研究：RE-LY 2009

— Xarelto（Rivaroxaban）拜瑞妥（利伐沙班）

主要研究：ROCKE-AF 2011

— Eliquis（Apixaban）凝血通（阿哌沙班）

主要研究：Aristotle-2011

— Lixiana（Edoxaban）里先安（艾多沙班）

主要研究：ENGAGE AF-TIMI 48 Trial 2013

以上四款由公元 2000 年後所發展的分子工程學製造出來的新抗凝血藥，皆於約 2010 年期間誕生。在所有主要研究中，它們都展示出比華法林卓越得多的功能，如：

— 固定劑量，不用抽血調校

— 與藥物、食物產生相互反應的機會十分之少

— 與華法林有著一樣，或更好的中風預防能力

— 主要嚴重出血，包括內臟及顱內出血都大為降低

— 每天只須服用固定劑量一至兩次（視乎哪一款藥物）

時至今日，在經濟資源較好的地方，及全部的國際指引中，新口服抗凝血藥（NOAC）已是心房顫動病人的首選，它既可預防心房顫動的血栓性中風，也減少嚴重出血副作用。在減省病人的麻煩，以及醫護及化驗人員的工作量上，作出了重大的突破。

註：「華法林」，在國際指引中，只在以下較少數的心房顫動病人，仍是第一選擇：
i. 已植入機械心瓣的人士
ii. 風濕性心瓣病人，如二尖瓣狹窄

## 2. 手術—左心心耳（Left Atrial Appendage）閉合法

i. 手術縫合法（Surgical Closure）：為開胸手術，多與心瓣手術或搭橋手術一同進行

ii. 導管置入左心心耳封閉裝置（Catheter-based Left Atrial Appendage Closure Device Implantation）：毋須開胸，如 Watchman Device

**參考資料：**

1. Morillo CA, et al. J Geriatr Cardiol. 2017;14(3):195-203.

2. Chan NY, Choy CC. Heart. 2017;103(1):24-31.

3. Centre for Health Protection, Department of Health. Non-Communicable Diseases Watch. August 2016. Available at https://www.chp.gov.hk/files/pdf/ncd_watch_aug2016.pdf. (Accessed on 3 March 2021).

4. Wyndham CRC. Texas Hear Inst J. 2000;27(3):257-267.

5. Kirchhof P, et al. Eur Heart J. 2016;37(38).

6. Harvard Health Publishing. Atrial Fibrillation: Common, serious, treatable. Available at https://www.health.harvard.edu/heart-health/atrial-fibrillation-common-serious-treatable. (Accessed on 3 March 2021).

7. Hart RG, et al. Meta-analysis: antithrombotic therapy to prevent stroke in patients who have nonvalvular atrial fibrillation. Ann Intern Med 2007; 146:857-867.

# 病例分享

　　這次故事的主角是一位年逾 80 歲的婆婆，她廚藝精湛，愛煮更愛吃，身形胖胖的她雖然已年近古稀，但每天生活也挺精采多姿，忙於照顧兒孫之餘，亦愛與丈夫四處閒逛，或跟一班雀友在四方城內切磋牌藝。2017 年某一天，婆婆在女兒和丈夫的陪伴下來到我的診所，雖然婆婆的女兒、丈夫和不少親友都是我的病人朋友，但那次卻是婆婆初次來訪。多年來，婆婆都有心房顫動的問題，並由政府醫院的醫生同事跟進病情，但是女兒卻發現婆婆的表現日差，不時感覺頭暈氣促，照顧孫兒顯得力不從心，就連最愛的麻雀耍樂也提不勁兒，婆婆雖然也自覺身體有點異樣，但覆診時醫生總安慰她說只是老人病而已，聽罷也讓婆婆感覺心安，反倒女兒仍然不太放心，幾經遊說終於勸服婆婆到我處作詳細檢查。

　　經過心電圖、跑步機及電腦掃描等檢查後，我發覺身形肥嘟嘟的婆婆不但有三高問題，心臟的三條血管同時有栓塞情況，而且阻塞程度已達八至九成，須盡快接受通波仔手術。初時婆婆對通波仔手術表現得很抗拒，全靠女兒的開解，她才首肯接受手術。及後，我便為婆婆心臟的三條血管置入支架，出院沒多久便全然康復，變回龍精虎猛的模樣，

說起話來更聲如洪鐘，閒時也跟丈夫四處遊山玩水，更重新投入打麻雀的歡樂，生活好不快活。

只是婆婆仍然會偶爾出現昏眩情況，更試過在街上暈倒並跌傷，問題關鍵在於她的心房顫動問題始終未有解決，在我為婆婆進行通波仔手術時，已發現她的心跳有時很慢，那時還期望待通波仔後心臟血流回復暢通，看看其心跳機制會否自行復原，只可惜婆婆的血管栓塞問題存在已久，心臟機能亦已受到損害，致使情況未見好轉，而心房顫動所造成的心跳過慢情況，就是造成她經常暈倒的原因。

數月後我再為她作檢查時，發現婆婆在一天之內心跳停頓 2 秒或以上的情況，出現次數有 80 多次，而停頓時間最長更達 3 秒多之久。由於婆婆屬於陣發性心房顫動，簡而言之就是心跳會突然變得紊亂，然而當心臟不亂跳時，卻又未能立即回復正常心律，最終心跳便會出現數秒的停頓，而這情況在患有心房顫動的長者身上尤其常見。

當下我便建議她再次接受手術，裝上起搏器來解決心跳問題。面對另一次手術，婆婆一如以往表現得惴惴不安，百般推搪，猶幸得到家人的支持，她終於也能鼓起勇氣面對這次治療。而我亦為婆婆挑選最先進的起搏器，電量足以維持15 年之久，裝上了起搏器後，婆婆的病情便已好轉不少，逛街、行山和搓麻雀也應付自如，這數年間已回復了正常生活。

其實婆婆的病情是典型因多年來的三高問題，造成心臟功能受損，最終導致心房顫動的問題。由於考慮到婆婆的心臟功能已經不能完全復原，故此心律控制並不適宜，於是採用了搏速控制的治療方案，以藥物控制心跳過快的情況，而心跳太慢時則靠起搏器提供協助。

除了選擇了合適的治療方案，婆婆也因得到了家人的支持和照顧，讓她及早尋找第二醫療意見，並且能安心接受醫療團隊的專業協助，加上她活躍好動的個性，令她的身體底子還算壯健，足以應付前後兩次手術，把心臟血管和心跳問題一併解決，重拾生活的樂趣。

香港近十多二十年來，人口不斷增長、老化，再加上在公營醫療系統最前線的人員不足，財政及儀器的安排及調度出現不少結構性難度及問題，均令直接面向普羅市民的前線同事百上加斤，身心俱疲。

以上的老婆婆，一心期望著自己的長期嚴重心臟病徵狀，只是小事一樁，兼且表達能力有時未夠清晰，反應也不夠快……在日見繁忙，（病）人山（病）人海的公營醫療門診，面向著一位位忙得「飯也沒時間吃好，覺都沒機會睏足」的醫護人員，很不太困難地就會得到她想得到的答案……「婆婆，你的徵狀是老人家們都很常見的……婆婆不用太擔心呢……」

筆者在此謹向年老病者的家屬問好，懇請你們較年輕的、身強力壯的、學歷較高的——陪陪老人家看醫生，幫長者一把，快速並簡潔地描述他們的情況和徵狀，也幫幫一眾忙得不可開交的前線醫護，替老人家在那短短的有限診症時間內，作出適切的診斷及治療。

經濟能力較可以的，更可向相熟的家庭醫生討教，如真的有所需要，家庭醫生也可轉介他/她們到私家專科醫生處，接受進一步的檢查及治療。

## 1. 新一代薄血藥有效減少中風風險但也會提高出血風險，服藥病人日常生活應有甚麼需要留意？

服藥病人應保持正常健康的生活，但避免進行高風險活動。遵從醫生指示服藥，不應自行停藥或服用中藥成藥。如有任何出血情況，應盡快通知醫生及醫護人員。如有需要進行手術或緊急手術時，應告知醫生關於服食新一代薄血藥的情況。

## 2. 正服用新一代薄血藥的病人在緊急情況會增加出血機會，有甚麼逆轉薄血藥藥效的方法？

新一代薄血藥有效減低因心房顫動引致的中風，但亦會增加病人在緊急時候出血的情況。其中一種新一代薄血藥達比加群之已在香港註冊有效專屬逆轉針劑，在緊急情況及手術之前可逆轉藥效，減低出血所引致的危險情況。

**3. 市面上只有一種新一代薄血藥有專屬的逆轉針劑，請問比較其他新一代薄血藥有甚麼好處？**

因為新一代薄血藥有效減少因心房顫動引致的中風，所以大部分病人都需要長期服用這種藥物。因為生活中發生意外是往往不能夠預計及避免的，然而薄血藥會增加出血風險。如果這種新一代薄血藥備有逆轉針劑，能夠在緊急時候逆轉藥效，便能有效幫助醫護人員處理緊急情況及減少引致的出血，大大提高病人的存活率。

# Chapter 8

# 飲食、運動與健康

# 健康飲食篇

## Q1 食得健康，只靠飲食金字塔？

　　以往，市民大多採用「食物金字塔」作為健康飲食的指標，但美國在 2010 年已改用了「我的餐盤」以替代「食物金字塔」，那麼「金字塔」與「餐盤」究竟有何差異呢？

### 飲食餐盤解構

避免飲用含糖的飲品，建議牛奶或乳製品每天飲用 1 至 2 份為限，果汁則每天只應飲 1 小杯。而飲用咖啡或茶，建議只加少量的糖，甚至不加糖。

建議選擇如芝麻和花生油等健康食油，減少使用牛油、豬油等，以避免反式脂肪酸。

盡量多吃不同品種的蔬菜，但馬鈴薯並不納入蔬菜類別。

多吃不同顏色的水果。

多吃全穀類食品，如糙米、全麥麵包、燕麥等，有限度進食白麵包、白米和其他細糧。

多吃魚肉、雞肉、豆類、堅果等，減少進食牛肉、羊肉等紅肉；加工肉製品如煙肉和香腸更是應盡量避免。

# 傳統飲食金字塔

脂肪、油、鹽及糖類

牛奶、奶類產品及芝士類

瘦肉類、家禽類、魚類、豆類及蛋類

水果類

蔬菜及瓜類

穀類、麵包、飯、粉及麵

不論飲食金字塔或飲食餐盤，都是鼓勵進食時要遵照以下建議：

1. 重視水果、蔬菜、全穀、低脂或脫脂奶品，並包括瘦肉類、家禽類、魚類、豆類、蛋類和果仁

2. 少吃飽和脂肪、反式脂肪酸（Trans Fatty Acids）、膽固醇、鹽（鈉）和添加的糖

我也藉此機會，跟讀者分享一個我的健康飲食小技巧，那就是製作一個屬於自己的飲食/運動日記（Food/ Exercise Diary）。用法非常簡單，就是每日把你吃過甚麼，吃了多少，或是做了甚麼運動，都

寫化日記之中，若你放肆了肚皮好　段日子，只要一看日記你便會一目了然，便得鞭策自己要做做運動；如若看見自己已努力運動了好一陣子，不妨以一餐美食來獎勵自己，讓嘴巴和肚皮放放假。此外，學懂閱讀包裝食品上的營養標籤也非常重要，從中你能了解食物所含的營養分量，如熱量、蛋白質、飽和脂肪及反式脂肪、糖及鈉含量等，這些資訊有助你挑選較健康的包裝食品。

## Q2 不同營養成分，各有好處？

營養素是蘊藏在食物之中的物質，要維持人體健康，便得需要攝取逾四十種營養素，營養素可分為六大類，分別為碳水化合物、脂肪、蛋白質、維他命、礦物質和水分。

接下來我們會淺談碳水化合物、蛋白質、脂肪這三類營養素的功能，以及建議攝取量。

### 1. 碳水化合物

— 佔每日總熱量/ 卡路里 50 至 60%

— 高纖的碳水化合物較有益健康，因其營養價值高，升糖指數較低

— 每日糖分攝取量建議少於 25 克，分量約為進食 3 個水果

— 建議每天進食 1.5 碗蔬菜及 2 至 3 個水果，以攝取更多纖維

— 男士每餐建議進食 1.5 碗全穀類食物，及 1 個水果；女士則每餐進食 1 碗全穀類食物，及 1 個水果

— 碳水化合物為人體能量的來源，而攝取充足的碳水化合物能確保貯備的蛋白質充足，以提供身體發育、生長和修補組織之用

2. **蛋白質**

— 有助提升免疫力，促進人體生長發育及修復組織

— 蛋白質可分為完整蛋白質及不完整蛋白質，完整蛋白質多來自於動物性食物，含八種重要胺基酸；不完整蛋白質因重要胺基酸含量太低，必須透過其他蛋白質來源搭配，才能提供人體足夠量的所有必需胺基酸。故此，動物性蛋白質較植物蛋白質為佳

— 惟進食時要避免吸收過多的動物脂肪

— 魚類如三文魚、吞拿魚、緋魚、鯖魚等，含豐富奧米加 3 和優質蛋白質

— 攝取過多蛋白質，有可能增加腎臟負擔

— 男士每天建議攝取 52 克蛋白質；女士每天的建議攝取量為 46 克

3. **脂肪**

— 脂肪可從堅果、種子、奶類及肉類食物中攝取得來

— 脂肪的基本構成是由一個甘油分子及三個脂肪酸分子所組成，常見的有以下種類：

A. 單元不飽和脂肪酸（Monounsaturated Fatty Acid）

· 能降低體內低密度血脂蛋白（LDL，又稱壞膽固醇）水平

· 可從植物油中攝取，如橄欖油、花生油、芥花籽油、牛油果

B. 多元不飽和脂肪酸（Polyunsaturated Fatty Acid）

- 同時降低低密度血脂蛋白及高密度血脂蛋白（HDL，又稱好膽固醇）水平

- 可從粟米、葵花籽、堅果中攝取

C. 飽和脂肪酸（Saturated Fatty Acid）

- 可從肉類、椰子油、棕櫚油等吸收

- 同時提升低密度血脂蛋白及高密度血脂蛋白水平

D. 反式脂肪酸（Trans Fatty Acid）

- 多為工廠製造的加工食品，如經氫化（Hydrogenated）處理的植物牛油

- 提升低密度血脂蛋白，降低高密度血脂蛋白水平

- 引致動脈粥樣硬化病症

E. 必需脂肪酸（Essential Fatty Acid）

- 為人體不能自行合成的脂肪酸，必須從食物中獲得

- 如奧米加3脂肪酸、奧米加6脂肪酸（可從魚類、亞麻籽、栗子等食物中攝取）

總的而言，須減少攝取反式脂肪。食物選擇方面，多吃堅果、乾果、水果、雞肉及深海魚等，而薯片、芝士球、煙肉、香腸等加工食品，忌廉或芝士製成的醬汁便少吃為妙。

## Q3 脂肪＝膽固醇？高膽固醇食物是萬惡之源？

很多人會把脂肪與膽固醇混為一談，其實脂肪是經食物直接吸收或由肝臟把過剩的熱量轉化產生而來，當脂肪進入血液後，氨基酸會包裹著脂肪，變成了膽固醇，讓脂肪能融於血液中，再傳送到身體各個地方。而人體內的膽固醇，約 70% 是由肝臟自行合成，其餘 30% 則是直接從食物中所含有的現成膽固醇攝取得來。而人體自行合成的膽固醇，是來自體內過剩的熱量，所以吸取過多熱量的話，體重上升的同時，脂肪及膽固醇水平也會相應提升。

若要降低體內膽固醇水平，是否避免進食高膽固醇食物便可以一勞永逸呢？而進食高膽固醇食物，比進食反式脂肪及飽和脂肪食物，又或正常吃葷之人較茹素的人士，是否更不健康？以下將為讀者一一解答：

| 高膽固醇食物 | | 反式脂肪、飽和脂肪食物 |
|---|---|---|
| — 如魷魚、蛋黃、奶類、蝦蟹、肥肉等<br>— 所提升的膽固醇水平，屬於來自食物攝取那 30% 的部分 | | — 如肉類、椰子油、零食<br>— 提升低密度血脂蛋白水平；降低高密度血脂蛋白水平 |
| 結論：因身體可自行調節，以控制膽固醇水平。當人體內那 30% 從食物中攝取的膽固醇已被填滿，人體便會減少那 70% 自行合成的膽固醇部分。所以除非極端進食高膽固醇食物，不會令血液內的壞及總膽固醇有太大的增幅。 | VS | 結論：所攝取的多餘熱量，會演變成佔體內 70%，由人體自行合成的膽固醇。因 70% 的份額較大，進食過度的反式及飽和脂肪食物，反比高膽固醇食物更能令血液內的壞及總膽固醇大大上升。 |

| 正常吃葷的人 | | 素食人士 |
|---|:---:|---|
| — 正常吃葷的人士，較容易吃飽<br>— 較少出現過量進食的情況，體重會下降。當滿足了來自食物攝取得來那 30% 的膽固醇後，人體便會作出調節，減少自行合成那 70% 膽固醇 | VS | — 因碳水化合物比起肉類較不易飽肚，易出現過量進食的情況，令攝取的熱量過多，造成體重增加，提升體內膽固醇水平<br>— 烹調素菜時無可避免地會使用較多油分，又或使用油煎炸等烹調方法，再加上萬年油難於完全避免，都會大大提升體內膽固醇水平 |

# Q4 健康飲食小貼士，不可不知？

要實行健康飲食的安排，必先緊記以下十五項小貼士：

1. 少食多餐，建議一天可進食七餐，每餐六至七成飽

2. 避免進食如汽水、曲奇、雪糕、香腸等零食；多吃有益健康的小吃，如水果、堅果等

3. 進食時可加餸扣底，即多吃餸菜，減少吸收碳水化合物

4. 多做運動，步行亦可

5. 不少人會以進食來減壓，吃飽後隨即睡覺，漸漸地體重便會增加

6. 睡眠過少或失眠的人，若飲用加糖／奶的咖啡、濃茶或進食小吃，會令體重增加

7. 若進食時同時看電話或電話，又或進食速度太快，會造成過量進食（因飽足的感覺會較遲出現）

8. 避免忘記進餐（或斷食）

9. 喝酒時愛佐食，會令體重增加

10. 避免進食太多醬汁的食物

11. 減少飲用汽水，須知道每罐汽水含約 40 克糖分，即 8 茶匙分量

12. 進食水果比喝果汁有益

13. 以香草替代鹽等調味料

14. 進食魚類、雞或肉類來吸收蛋白質

15. 減少使用所有油類，包括植物油

## Q5 進食計劃怎樣揀？

現今不少人會參照坊間盛傳的進食計劃，期望在自己身上同樣能帶來成效，然而在挑選前，你又是否知道當中的理論和不足處嗎？

### 1. 以科學為本的進食計劃

進食計劃其實也要講求科學憑證，遵從營養師或醫生等的專業建議，因應不同人的不同需要，度身訂做，精密計算，才能獲得健康。就如以下的進食計劃，可讓讀者們作參考：

A. 美國國家膽固醇教育計劃（National Cholesterol Education Program, NCEP）— 治療性生活形態改變（TLC）

| 食物成分 | 卡路里攝取百分比 |
| --- | --- |
| 脂肪 | 25-35 |
| 飽和脂肪 | <7 |
| 碳水化合物（全穀物、複合碳水化合物） | 60 |
| 蛋白質 | 15 |

+20 至 30 克膳食纖維（可溶性纖維）

B. 得舒飲食（Dietary Approaches to Stop Hypertension, DASH Diet）

— 減少吸收飽和脂肪、膽固醇、總脂肪含量

— 多進食蔬菜及水果

— 多進食低脂奶製食品

— 多進食全穀類食物

— 多進食魚類及家禽類

— 多進食果仁

C. 全美體重控制註冊中心（National Weight Control Registry）

— 每天攝取不多於 1,400 卡路里

— 多進食蔬菜

— 減少進食糖分

— 每天進行消耗 400 卡路里的運動，如步行 1 小時

以上 A、B 及 C 乃世界公認的科學實證黃金基準，早已被 WHO ／ FDA／ CDC／ CE 採納認可。

2. **以盡量減少進食碳水化合物，多攝取蛋白質為目標，如 Atkins Diet**

— 會增加脂肪及膽固醇的攝取

— 減少纖維吸收

— 影響腎臟健康

— 有可能增加患上大腸癌、乳癌等風險

— 有反人性，難以堅持進行

3. **以透過減少進食的種類選擇來進行**

如只允許自己進食水果或飲用果汁、飲湯減肥等，然而這些節食方法有些並未有足夠的科學數據支持成效，而進食特定食物的分量、營養的吸收等也未有詳細指引，難以持之以恆。

4. **斷食（Fasting）/ 間歇性斷食**

— 未有多於數月以上長時期的科學臨床統計數據支持

— 間歇性斷食未有控制/ 建議停止斷食期間的進食分量及營養吸收，容易造成間歇性進食過量，得不償失

— 有反人性，大部分人難以堅持進行

— 主要的研究只包括健康的年輕及中年過重人士，並未有年長及患病人士的研究數據[1]

以上 2、3 及 4 均未有確切的科學實證，不被 WHO / FDA / CDC / CE 認可。

# Q6 健康飲食的謬誤？

1. 急於求成，缺乏長期計劃；一曝十寒，未能持之以恆

2. 東施效顰——胡亂跟從坊間傳聞，而非請專業人士為自己度身訂做合適計劃

3. 墨守成規——不假思索，徹底跟從別人分享的節食計劃，而未有考慮節食計劃也會因應不同階段、用家年齡、生活節奏、工作等而作出調節

4. 飢腸轆轆——最終餓得雙腿發軟，一仆一碌

5. 無肉不歡，過猶不及——一些節食減肥方法會採用鼓勵進食肉類的方法，然而盲目跟從所謂建議，有可能會出現進食過量的情況，反倒對健康帶來害處

6. 冷酷無情，不近人性——有些節食方法限制繁多，講求嚴明紀律，導致實行者未能享受進食樂趣，也會妨礙參與日常社交活動，難以堅持進行

7. 異想天開——別以為按兵不動，便可坐享其成，切記「千里之行，始於足下」

## Q7 若讀者細閱上文，仍覺有點複雜，筆者有何簡易要訣呢？

| Dos | Don'ts |
|---|---|
| 1. 水果<br>2. 蔬菜<br>3. 適量的動物蛋白質<br>4. 適量的單元不飽和脂肪<br>5. 適量的多元不飽和脂肪 | 1. 過多的碳水化合物<br>2. 高飽和脂肪食物<br>3. 含有反式脂肪食物<br>4. 過多鹽、味精及糖分的食物 |

此外，筆者並不贊成大家：

— 攝取過多熱量（過多的脂肪及碳水化合物）

— 過度避免進食高膽固醇但有益的食物，如雞蛋、牛奶、優質肉類

— 完全及嚴格的素食執行（宗教理由除外）

— 肉食／高蛋白質減肥法

— 只吃水果、果汁、蔬菜及飲湯減肥法

— 斷食減肥法

**參考資料：**

1. Effects of intermittent Fasting on Health, Aging, and Disease, N ENGL J MED 381;26 Dec 26, 2019.

# 運動減肥篇

## Q1 瘦即是好？超重與肥胖的分別？

超重與肥胖，你懂得其中分別嗎？其實超重的定義，是 BMI 指數大於 23.0，小於 25.0；而肥胖的指標為 BMI 指數逾 25.0。

據 2019 年衞生防護中心的資料顯示，2014/15 年度香港超重人口佔 20.1%，當中男性佔 20.9%，女性則佔 19.3%。

而在同一年度，香港肥胖人口則佔 29.9%，其中男性佔 36%，女性則佔 24.4%。若以年齡劃分，年紀介乎 45 至 54 歲的男性多屬肥胖人士，而女性的肥胖人士多為年齡介乎 65 至 84 歲。

## Q2 運動的真諦？

健康的身體，是可以從四方面的表現來衡量，包括力量、反應、柔韌度，以及持久力，而通常進行不同類型的運動訓練，便可改善相關體能表現，如重量訓練可提升力量；球類活動、武術運動等則可訓練反應；瑜伽、普拉提（Pilates）訓練可改善身體柔韌性；行山、游泳等則可提升體能的持久力。

然而，不少人也對「運動」的定義有所偏差，其實真正的運動，並不是簡單的郁動身體，而是要符合以下條件：

1. 情緒感覺放鬆

2. 有規律地進行

3. 每天持續不少於 45 分鐘

4. 增氧運動，能接觸陽光，享受海風吹拂，樹影作伴

5. 為你的運動制定清晰、可行、按部就班的進步方針及目標

6. 與好友的社交聯誼活動絕不可少

若你在做「運動」時，能配合以上的條件，這樣才可真正享受運動所帶來的益處。

## Q3 體適能的真義？

近年坊間時有談及的「體適能」（Physical Fitness），是指身體的一種適應能力，它基本的定義為我們能精力充沛和機敏靈活地完成日常工作，亦不會因此而過度倦怠，還有餘力享受消閒和應付突如其來的緊急狀況，從而達致促進身體健康及防止疾病的目的（資料來源：www.who.int）。

而體適能的訓練，共可分為兩個層面——

**1. 健康相關的體適能，意指維持健康所需要的：**

　　i. 肺功能（Lung Function）

　　ii. 肌力（Muscle Power）

　　iii. 肌耐力（Muscle Endurance）

　　iv. 柔軟度（Flexibility）

　　v. 身體成分（如脂肪肌肉比例，Muscle — Fat Ratio）

**2. 運動相關的體適能，意指進行競賽運動所需要的：**

　　i. 速度（Velocity）

　　ii. 敏捷性（Agility）——能快速起動，進行急停和變向動作的能力

iii. 平衡力（Balance）——指操控身體動作，以維持穩定狀態的能力

iv. 協調（Coordination）——控制身體各部分，以完成動作的能力

v. 爆發力（Explosiveness）——以最短時間內產生最大力量的能力

vi. 反應時間（Reaction Time）——身體接收指令後，至作出相應動作所需的時間

## 家務的運動水平

| 家務 | 大約代謝等值（METS） |
|---|---|
| 靜躺 | 1.0 |
| 乘坐：低強度活動 | 1.5 |
| 由家步行前往巴士站 | 2.5 |
| 淋花 | 2.5 |
| 丟垃圾 | 3.0 |
| 蹓狗 | 3.0 |
| 中等強度的家庭雜務 | 3.5 |
| 吸塵 | 3.5 |

註：1 MET = 靜止狀態的代謝率 = 3.5 mL O2/kg/min

## 體育活動的運動水平

| 運動喜好 | 大約代謝等值（METS） |
|---|---|
| 彈鋼琴 | 2.3 |
| 高爾夫球（乘坐高爾夫球車） | 2.5 |
| 步行（2 mph） | 2.5 |
| 社交舞 | 2.9 |
| 步行（3 mph） | 3.3 |
| 踏單車（悠閒） | 3.5 |
| 高爾夫球（沒乘坐高爾夫球車） | 4.4 |
| 游泳（慢） | 4.5 |
| 步行（4 mph） | 4.5 |
| 網球（雙打） | 5.0 |
| 社交舞（快節奏） | 5.5 |
| 踏單車（中等強度） | 5.7 |
| 遠足（沒帶裝備） | 6.9 |
| 游泳 | 7.0 |
| 步行（5 mph） | 8.0 |
| 慢跑（10 min/mile） | 10.2 |
| 跳繩 | 12.0 |
| 壁球 | 12.1 |

註：1 MET = 靜止狀態的代謝率 = 3.5 mL O2/kg/min

## Q4 我是在勞動,還是做運動?!

很多人認為,體力勞動和運動並無兩樣,同樣弄到大汗淋漓,讓人累趴,其實兩者當中是有莫大差異。

體力勞動(Physical Activity)是指消耗能量的身體活動(資料來源:WHO 2020)。然而,運動(Exercise)是有計劃、有組織、具重複性,以提升身體健康及維持良好體適能為目標的體力活動(adapted and modified from Dorland's Illustrated Medical Dictionary, 27th edition-1988)。

故此,簡而言之──

「運動,帶給身心健康
勞動,招來身心勞損」

(Wong Bun Lap, Bernard, Cardiovascular Medicine, A Guide to Clinical Practice, 2016)

# Q5 擁有健康身體的人，是少數還是多數？

很多人對健康、強壯和體弱都有不同詮釋，若以標準差（Standard Deviation）來分析，人口分布屬正常體魄（Norm）的人士實佔大多數，約為 68.3%，兩個標準差之內（即包括健康（Healthy）及帶病（Disease）人士）的比率合起來為 95.5%；三個標準差之內（正常、健康及帶病、壯健（Fit）及很病（Ill））的比率合起來為 99.7%。而屬最極端的壯碩（Very fit）和重病（Very ill）的人士，則只佔 0.3%。

Gaussian Distribution
Normal Distribution Curve
(Carl Friedrich Gauss 1809' German mathematician)

## Q6 我胖了，等於不再健康嗎？

很多人以為，體重上升便等於健康不再，其實體重的升降，並不是健康與否的唯一指標。其實就算體重增加，若然腰圍有所縮減，仍然是健康的表現，相反，若然體重與腰圍同時下降，那麼你的健康便可能出現隱憂。這是因為體重的變化是與肌肉量的多少有關，而腰圍的增減，則是體內脂肪積存多寡有莫大關係。

以下圖表為體重、腰圍的增減，代表著不同的健康狀況，讀者可作參考：

| | 壯健 | 健康 | 羸弱 | 生病 |
|---|---|---|---|---|
| 體重 | ↑ | ↑ | ↓ | ↓ |
| 腰圍 | ↓ | ↑ | ↑ | ↓ |
| 解說 | 體重上升代表肌肉量增加；而腰圍下降則代表脂肪量減少 | 體重與腰圍同時上升，代表身體肌肉及脂肪量也有增加 | 體重下降代表肌肉量減少；而腰圍上升則代表脂肪量增加 | 體重與腰圍同時下降，則代表身體肌肉及脂肪量也有減少 |

心動系列04

# 心動故事（三）

| | |
|---|---|
| 作者： | 黃品立 |
| 總編輯： | 阮佩儀 |
| 設計： | 4res |
| 出版： | 紅出版（青森文化） |
| 地址： | 香港灣仔道133號卓凌中心11樓 |
| 出版計劃查詢電話： | (852) 2540 7517 |
| 電郵： | editor@red-publish.com |
| 網址： | http://www.red-publish.com |

| | |
|---|---|
| 香港總經銷： | 聯合新零售（香港）有限公司 |
| 台灣總經銷： | 貿騰發賣股份有限公司 |
| 地址： | 新北市中和區立德街136號6樓 |
| 電話： | (886) 2-8227-5988 |
| 網址： | http://www.namode.com |

| | |
|---|---|
| 出版日期： | 2021年11月 |
| ISBN： | 978-988-8743-30-8 |
| 上架建議： | 醫學／健康 |
| 定價： | 港幣88元正／新台幣350圓正 |